原包豪斯丛书　第十一册

无物象的世界
Die Gegenstandslose Welt

 重访包豪斯 丛书
BAU BOOKS

 华中科技大学出版社
http://www.hustp.com
中国·武汉

无 物 象 的 世 界
Die Gegenstandslose Welt

著　[俄] 卡兹米尔·马列维奇

译　罗佳洋

校　糜绪洋　周诗岩

图书在版编目（CIP）数据

无物象的世界 /（俄罗斯）卡兹米尔·马列维奇著；
罗佳洋译 . 一武汉：华中科技大学出版社，2022.6
（重访包豪斯丛书）
ISBN 978-7-5680-8325-6

Ⅰ . ①无… Ⅱ . ①卡… ②罗… Ⅲ . ①绘画理论 - 研
究 Ⅳ . ① J20

中国版本图书馆 CIP 数据核字（2022）第 084804 号

Die Gegenstandslose Welt (Bauhausbücher 11)
by Kasimir Malewitsch
Copyright©1927 by Albert Langen Verlag
Simplified Chinese translation copyright©2022
by Huazhong University of Science & Technology
Press Co., Ltd.

重访包豪斯丛书 / 丛书主编　周诗岩　王家浩

无物象的世界
WUWUXIANG DE SHIJIE
著：[俄] 卡兹米尔·马列维奇
译：罗佳洋
校：糜绪洋　周诗岩

出版发行：华中科技大学出版社（中国·武汉）
　　　　　武汉市东湖新技术开发区华工科技园
电　　话：（027）81321913
邮　　编：430223

策划编辑：王　娜
责任编辑：王　娜
美术编辑：回　声　工作室
责任监印：朱　玢

印　　刷：武汉精一佳印刷有限公司
开　　本：710 mm×1000 mm　1/16
印　　张：8.75
字　　数：154 千字
版　　次：2022 年 6 月第 1 版　第 1 次印刷
定　　价：59.80 元

投稿邮箱：wangn@hustp.com

当代历史条件下的包豪斯

一

　　包豪斯［Bauhaus］在二十世纪那个"沸腾的二十年代"扮演了颇具神话色彩的角色。它从未宣称过要传承某段"历史"，而是以初步课程代之。它被认为是"反历史主义的历史性"，回到了发动异见的根本。但是相对于当下的"我们"，它已经成为"历史"：几乎所有设计与艺术的专业人员都知道，包豪斯这一理念原型是现代主义历史上无法回避的经典。它经典到，即使人们不知道它为何成为经典，也能复读出诸多关于它的论述；它经典到，即使人们不知道它的历史，也会将这一颠倒"房屋建造"［haus-bau］而杜撰出来的"包豪斯"视作历史。包豪斯甚至是过于经典到，即使人们不知道这些论述，不知道它命名的由来，它的理念与原则也已经在设计与艺术的课程中得到了广泛实践。而对于公众，包豪斯或许就是一种风格，一个标签而已。毋庸讳言的是，在当前中国工厂中代加工和"山寨"的那些"包豪斯"家具，与那些被冠以其他名号的家具一样，更关注的只是品牌的创建及如何从市场中脱颖而出……尽管历史上的那个"包豪斯"之名，曾经与一种超越特定风格的普遍法则紧密相连。

　　历史上的"包豪斯"，作为一所由美术学院和工艺美术学校组成的教育机构，被人们看作设计史、艺术史的某种开端。但如果仍然把包豪斯当作设计史的对象去研究，从某种意义而言，这只能是一种同义反复。为何阐释它？如何阐释它，并将它重新运用到社会生产中去？我们可以将"一切历史都是当代史"的意义推至极限：一切被我们在当下称作"历史"的，都只是为了成为其自身情境中的实践，由此，它必然已经是"当代"的实践。或阐释或运用，这一系列的进程并不是一种简单的历史积累，而是对其特定的历史条件的消除。

历史档案需要重新被历史化。只有把我们当下的社会条件写入包豪斯的历史情境中，不再将它作为凝固的档案与经典，这一"写入"才可能在我们与当时的实践者之间展开政治性的对话。它是对"历史"本身之所以存在的真正条件的一种评论。"包豪斯"不仅是时间轴上的节点，而且已经融入我们当下的情境，构成了当代条件下的"包豪斯情境"。然而"包豪斯情境"并非仅仅是一个既定的事实，当我们与包豪斯的档案在当下这一时间节点上再次遭遇时，历史化将以一种颠倒的方式发生：历史的"包豪斯"构成了我们的条件，而我们的当下则成为"包豪斯"未曾经历过的情境。这意味着只有将当代与历史之间的条件转化，放置在"当代"包豪斯的视野中，才能更加切中要害地解读那些曾经的文本。历史上的包豪斯提出"艺术与技术，新统一"的目标，已经从机器生产、新人构成、批量制造转变为网络通信、生物技术与金融资本灵活积累的全球地理重构新模式。它所处的两次世界大战之间的帝国主义竞争，已经演化为由此而来向美国转移的中心与边缘的关系——国际主义名义下的新帝国主义，或者说是由跨越国家边界的空间、经济、军事等机构联合的新帝国。

"当代"，是"超脱历史地去承认历史"，在构筑经典的同时，瓦解这一历史之后的经典话语，包豪斯不再仅仅是设计史、艺术史中的历史。通过对其档案的重新历史化，我们希望将包豪斯为它所处的那一现代时期的"不可能"所提供的可能性条件，转化为重新派发给当前的一部社会的、运动的、革命的历史：设计如何成为"政治性的政治"？首要的是必须去动摇那些已经被教科书写过的大写的历史。包豪斯的生成物以其直接的、间接的驱动力及传播上的效应，突破了存在着势差的国际语境。如果想要让包豪斯成为输出给思想史的一个复数的案例，那么我们对它的研究将是一种具体的、特定的、预见性的设置，而不是一种普遍方法的抽象而系统的事业，因为并不存在那样一种幻象——"终会有某个更为彻底的阐释版本存在"。地理与政治的不均衡发展，构成了当代世界体系之中的辩证法，而包豪斯的"当代"辩证或许正记录在我们眼前的"丛书"之中。

二

　　"包豪斯丛书"［Bauhausbücher］作为包豪斯德绍时期发展的主要里程碑之一，是一系列富于冒险性和实验性的出版行动的结晶。丛书由格罗皮乌斯和莫霍利 - 纳吉合编，后者是实际的执行人，他在一九二三年就提出了由大约三十本书组成的草案，一九二五年包豪斯丛书推出了八本，同时宣布了与第一版草案有明显差别的另外的二十二本，次年又有删减和增补。至此，包豪斯丛书计划总共推出过四十五本选题。但是由于组织与经济等方面的原因，直到一九三〇年，最终实际出版了十四本。其中除了当年包豪斯的格罗皮乌斯、莫霍利 - 纳吉、施莱默、康定斯基、克利等人的著作及师生的作品之外，还包括杜伊斯堡、蒙德里安、马列维奇等这些与包豪斯理念相通的艺术家的作品。而此前的计划中还有立体主义、未来主义、勒·柯布西耶，甚至还有爱因斯坦的著作。我们现在无法想象，如果能够按照原定计划出版，包豪斯丛书将形成怎样的影响，但至少有一点可以肯定，包豪斯丛书并没有将其视野局限于设计与艺术，而是一份综合了艺术、科学、技术等相关议题并试图重新奠定现代性基础的总体计划。

　　我们此刻开启译介"包豪斯丛书"的计划，并非因为这套被很多研究者忽视的丛书是一段必须去遵从的历史。我们更愿意将这一译介工作看作是促成当下回到设计原点的对话，重新档案化的计划是适合当下历史时间节点的实践，是一次沿着他们与我们的主体路线潜行的历史展示：在物与像、批评与创作、学科与社会、历史与当下之间建立某种等价关系。这一系列的等价关系也是对雷纳·班纳姆的积极回应，他曾经敏感地将这套"包豪斯丛书"判定为"现代艺术著作中最为集中同时也是最为多样性的一次出版行动"。当然，这一系列出版计划，也可以作为纪念包豪斯诞生百年（二〇一九年）这一重要节点的令人激动的事件。但是真正促使我们与历史相遇并再度介入"包豪斯丛书"的，是连接起在这百年相隔的"当代历史"条件下行动的"理论化的时刻"，这是历史主体的重演。我们以"包豪斯丛书"的译介为开端的出版计划，无疑与当年的"包豪斯丛书"一样，也是一次面向未知的"冒险的"决断——去论证"包豪斯丛书"的确是一系列的实践之书、关于实践的构想之书、关于构想的理论之书，同时去展示它在自身的实践与理论之间的部署，以及这种部署如何对应着它刻写在文本内容与形式之间的"设计"。

与"理论化的时刻"相悖的是，包豪斯这一试图成为社会工程的总体计划，既是它得以出现的原因，也是它最终被关闭的原因。正是包豪斯计划招致的阉割，为那些只是仰赖于当年的成果，而在现实中区隔各自分属的不同专业领域的包豪斯研究，提供了部分"确凿"的理由。但是这已经与当年包豪斯围绕着"秘密社团"展开的总体理念愈行愈远了。如果我们将当下的出版视作再一次的媒体行动，那么在行动之初就必须拷问这一既定的边界。我们想借助媒介历史学家伊尼斯的看法，他曾经认为在他那个时代的大学体制对知识进行分割肢解的专门化处理是不光彩的知识垄断："科学的整个外部历史就是学者和大学抵抗知识发展的历史。"我们并不奢望这一情形会在当前发生根本的扭转，正是学科专门化的弊端令包豪斯在今天被切割并分派进建筑设计、现代绘画、工艺美术等领域。而"当代历史"条件下真正的写作是向对话学习，让写作成为一场场论战，并相信只有在任何题材的多方面相互作用中，真正的发现与洞见才可能产生。曾经的包豪斯丛书正是这样一种写作典范，成为支撑我们这一系列出版计划的"初步课程"。

三

"理论化的时刻"并不是把可能性还给历史，而是要把历史还给可能性。正是在当下社会生产的可能性条件的视域中，才有了历史的发生，否则人们为什么要关心历史还有怎样的可能。持续的出版，也就是持续地回到包豪斯的产生、接受与再阐释的双重甚至是多重的时间中去，是所谓的起因缘、分高下、梳脉络、拓场域。当代历史条件下包豪斯情境的多重化身正是这样一些命题：全球化的生产带来的物质产品的景观化，新型科技的发展与技术潜能的耗散，艺术形式及其机制的循环与往复，地缘政治与社会运动的变迁，风险社会给出的承诺及其破产，以及看似无法挑战的硬件资本主义的神话等。我们并不能指望直接从历史的包豪斯中找到答案，但是在包豪斯情境与其历史的断裂与脱序中，总问题的转变已显露端倪。

多重的可能时间以一种共时的方式降临中国，全面地渗入并包围着人们的日常生活。正是"此时"的中国提供了比简单地归结为西方所谓"新自由主义"的普遍地形

更为复杂的空间条件，让此前由诸多理论描绘过的未来图景，逐渐失去了针对这一现实的批判潜能。这一当代的发生是政治与市场、理论与实践奇特综合的"正在进行时"。另一方面，"此地"的中国不仅是在全球化进程中重演的某一地缘政治的区域版本，更是强烈地感受着全球资本与媒介时代的共同焦虑。同时它将成为从特殊性通往普遍性反思的出发点，由不同的时空混杂出来的从多样的有限到无限的行动点。历史的共同配置激发起地理空间之间的真实斗争，撬动着艺术与设计及对这两者进行区分的根基。

辩证的追踪是认识包豪斯情境的多重化身的必要之法。比如格罗皮乌斯在《包豪斯与新建筑》（一九三五年）开篇中强调通过"新建筑"恢复日常生活中使用者的意见与能力。时至今日，社会公众的这种能动性已经不再是他当年所说的有待被激发起来的兴趣，而是对更多参与和自己动手的吁求。不仅如此，这种情形已如此多样，似乎无须再加以激发。然而真正由此转化而来的问题，是在一个已经被区隔管治的消费社会中，或许被多样需求制造出来的诸多差异恰恰导致了更深的受限于各自技术分工的眼、手与他者的分离。就像格罗皮乌斯一九二七年为无产者剧场的倡导者皮斯卡托制定的"总体剧场"方案（尽管它在历史上未曾实现），难道它在当前不更像是一种类似于景观自动装置那样体现"完美分离"的象征物吗？观众与演员之间的舞台幻象已经打开，剧场本身的边界却没有得到真正的解放。现代性产生的时期，艺术或多或少地运用了更为广义的设计技法与思路，而在晚近资本主义文化逻辑的论述中，艺术的生产更趋于商业化，商业则更多地吸收了艺术化的表达手段与形式。所谓的精英文化坚守的与大众文化之间对抗的界线事实上已经难以分辨。另一方面，作为超级意识形态的资本提供的未来幻象，在样貌上甚至更像是现代主义的某些总体想象的沿袭者。它早已借助专业职能的技术培训和市场运作，将分工和商品作为现实的基本支撑，并朝着截然相反的方向运行。这一幻象并非将人们监禁在现实的困境中，而是激发起每个人在其所从事的专业领域中的想象，却又控制性地将其自身安置在单向度发展的轨道之上。例如狭义设计机制中的自诩创新，以及狭义艺术机制中的自慰批判。

四

当代历史条件下的包豪斯，让我们回到已经被各自领域的大写的历史所遮蔽的原点。这一原点是对包豪斯情境中的资本、商品形式，以及之后的设计职业化的综合，或许这将有助于研究者们超越对设计产品仅仅拘泥于客体的分析，超越以运用为目的的实操式批评，避免那些缺乏技术批判的陈词滥调或仍旧固守进步主义的理论空想。"包豪斯情境"中的实践曾经打通艺术家与工匠、师与生、教学与社会……它连接起巴迪乌所说的构成政治本身的"非部分的部分"的两面：一面是未被现实政治计入在内的情境条件，另一面是未被想象的"形式"。这里所指的并非通常意义上的形式，而是一种新的思考方式的正当性，作为批判的形式及作为共同体的生命形式。

从包豪斯当年的宣言中，人们可以感受到一种振聋发聩的乌托邦情怀：让我们创建手工艺人的新型行会，取消手工艺人与艺术家之间的等级区隔，再不要用它树起相互轻慢的"藩篱"！让我们共同期盼、构想，开创属于未来的新建造，将建筑、绘画、雕塑融入同一构型中。有朝一日，它将从上百万手工艺人的手中冉冉升向天际，如水晶般剔透，象征着崭新的将要到来的信念。除了第一句指出了当时的社会条件"技术与艺术"的联结之外，它更多地描绘了一个面向"上帝"神力的建造事业的当代版本。从诸多艺术手段融为一体的场景，到出现在宣言封面上由费宁格绘制的那一座蓬勃的教堂，跳跃、松动、并不确定的当代意象，赋予了包豪斯更多神圣的色彩，超越了通常所见的蓝图乌托邦，超了仅仅对一个特定时代的材料、形式、设计、艺术、社会做出更多贡献的愿景。期盼的是有朝一日社群与社会的联结将要掀起的运动：以崇高的感性能量为支撑的促进社会更新的激进演练，闪现着全人类光芒的面向新的共同体信仰的喻示。而此刻的我们更愿意相信的是，曾经在整个现代主义运动中蕴含着的突破社会隔离的能量，同样可以在当下的时空中得到有力的释放。正是在多样与差异的联结中，对社会更新的理解才会被重新界定。

包豪斯初期阶段的一个作品，也是格罗皮乌斯的作品系列中最容易被忽视的一个作品，佐默费尔德的小木屋［Blockhaus Sommerfeld］，它是包豪斯集体工作的第一个真正产物。建筑历史学者里克沃特对它的重新肯定，是将"建筑的本原应当是怎样

的"这一命题从对象的实证引向了对观念的回溯。手工是已经存在却未被计入的条件，而机器所能抵达的是尚未想象的形式。我们可以从此类对包豪斯的再认识中看到，历史的包豪斯不仅如通常人们所认为的那样是对机器生产时代的回应，更是对机器生产时代批判性的超越。我们回溯历史，并不是为了挑拣包豪斯遗留给我们的物件去验证现有的历史框架，恰恰相反，绕开它们去追踪包豪斯之情境，方为设计之道。我们回溯建筑学的历史，正如里克沃特在别处所说的，任何公众人物如果要向他的同胞们展示他所具有的美德，那么建筑学就是他必须赋予他的命运的一种救赎。在此引用这句话，并不是为了作为历史的包豪斯而抬高建筑学，而是因为将美德与命运联系在一起，将个人的行动与公共性联系在一起，方为设计之德。

五

阿尔伯蒂曾经将美德理解为在与市民生活和社会有着普遍关联的事务中进行的一些有天赋的实践。如果我们并不强调设计者所谓天赋的能力或素养，而是将设计的活动放置在开端的开端，那么我们就有理由将现代性的产生与建筑师的命运推回到文艺复兴时期。当时的美德兼有上述设计之道与设计之德，消除道德的表象从而回到审美与政治转向伦理之前的开端。它意指卓越与慷慨的行为，赋予形式从内部的部署向外延伸的行为，将建筑师的意图和能力与"上帝"在造物时的目的和成就，以及社会的人联系在一起。正是对和谐的关系的处理，才使得建筑师自身进入了社会。但是这里的"和谐"必将成为一次次新的运动。在包豪斯情境中，甚至与它的字面意义相反，和谐已经被"构型"［Gestaltung］所替代。包豪斯之名及其教学理念结构图中居于核心位置的"BAU"暗示我们，正是所有的创作活动都围绕着"建造"展开，才得以清空历史中的"建筑"，进入到当代历史条件下的"建造"的核心之变，正是建筑师的形象拆解着构成建筑史的基底。因此，建筑师是这样一种"成为"，他重新成体系地建造而不是维持某种既定的关系。他进入社会，将人们聚集在一起。他的进入必然不只是通常意义上的进入社会的现实，而是面向"上帝"之神力并扰动着现存秩序的"进入"。在集体的实践中，重点既非手工也非机器，而是建筑师的建造。

与通常对那个时代所倡导的批量生产的理解不同的是，这一"进入"是异见而非稳定的传承。我们从包豪斯的理念中就很容易理解：教师与学生在工作坊中尽管处于某种合作状态，但是教师决不能将自己的方式强加于学生，而学生的任何模仿意图都会被严格禁止。

　　包豪斯的历史档案不只作为一份探究其是否被背叛了的遗产，用以给"我们"的行为纠偏。正如塔夫里认为的那样，历史与批判的关系是"透过一个永恒于旧有之物中的概念之镜头，去分析现况"，包豪斯应当被吸纳为"我们"的历史计划，作为当代历史条件下的"政治"，即已展开在当代的"历史"：它是人类现代性的产生及对社会更新具有远见的总历史中一项不可或缺的条件。包豪斯不断地被打开，又不断地被关闭，正如它自身及其后继机构的历史命运那样。但是或许只有在这一基础上，对包豪斯的评介及其召唤出来的新研究，才可能将此时此地的"我们"卷入面向未来的实践。所谓的后继并不取决于是否嫡系，而是对塔夫里所言的颠倒：透过现况的镜头去解开那些仍隐匿于旧有之物中的概念。

　　用包豪斯的方法去解读并批判包豪斯，这是一种既直接又有理论指导的实践。从拉斯金到莫里斯，想让群众互相联合起来，人人成为新设计师；格罗皮乌斯，想让设计师联合起大实业家及其推动的大规模技术，发展出新人；汉斯·迈耶，想让设计师联合起群众，发展出新社会……每一次对前人的转译，都是正逢其时的断裂。而所谓"创新"，如果缺失了作为新设计师、新人、新社会梦想之前提的"联合"，那么至多只能强调个体差异之"新"。而所谓"联合"，如果缺失了"社会更新"的目标，很容易迎合政治正确却难免廉价的倡言，让当前的设计师止步于将自身的道德与善意进行公共展示的群体。在包豪斯百年之后的今天，对包豪斯的批判性"转译"，是对正在消亡中的包豪斯的双重行动。这样一种既直接又有理论指导的实践看似与建造并没有直接的关联，然而它所关注的重点正是——新的"建造"将由何而来？

六

　　柏拉图认为"建筑师"在建造活动中的当务之急是实践——当然我们今天应当将理论的实践也包括在内——在柏拉图看来，那些诸如表现人类精神、将建筑提到某种更高精神境界等，却又毫无技术和物质介入的决断并不是建筑师们的任务。建筑是人类严肃的需要和非常严肃的性情的产物，并通过人类所拥有的最高价值的方式去实现。也正是因为恪守于这一"严肃"与最高价值的"实现"，他将草棚与神庙视作同等，两者间只存在量上的差别，并无质上的不同。我们可以从这一"严肃"的行为开始，去打通已被隔离的"设计"领域，而不是利用从包豪斯一件件历史遗物中反复论证出来的"设计"美学，去超越尺度地联结汤勺与城市。柏拉图把人类所有创造"物"并投入到现实的活动，统称为"人类修建房屋，或更普遍一些，定居的艺术"。但是投入现实的活动并不等同于通常所说的实用艺术。恰恰相反，他将建造人员的工作看成是一种高尚而与众不同的职业，并将其置于更高的位置。这一意义上的"建造"，是建筑与政治的联系。甚至正因为"建造"的确是一件严肃得不能再严肃的活动，必须不断地争取更为全面包容的解决方案，哪怕它是不可能的。这样，建筑才可能成为一种精彩的"游戏"。

　　由此我们可以这样去理解"包豪斯情境"中的"建筑师"：因其"游戏"，它远不是当前职业工作者阵营中的建筑师；因其"严肃"，它也不是职业者的另一面，所谓刻意的业余或民间或加入艺术阵营中的建筑师。包豪斯及勒·柯布西耶等人在当时，并非努力模仿着机器的表象，而是抽身进入机器背后的法则中。当下的"建筑师"，如果仍愿选择这种态度，则要抽身进入媒介的法则中，抽身进入诸众之中，将就手的专业工具当作可改造的武器，去寻找和激发某种共同生活的新纹理。这里的"建筑师"，位于建筑与建造之间的"裂缝"，它真正指向的是：超越建筑与城市的"建筑师的政治"。

　　超越建筑与城市［Beyond Architecture and Urbanism］，是为BAU，是为序。

王家浩

二〇一八年九月修订

第一部分

绘画中的附加元素导论

绘画中的附加元素导论

　　运动生成一切形式，形式可以是各种各样的形态——线条、平面、体块、点和声音，可以是静态的，也可以是动态的。这些形式又由色调、色彩、组织结构、表达手法、构成设计和体系组成。这样的表现行为可以分为意识的和潜意识的、抽象的和具体的，在现实生活中即表现为科学、宗教和艺术的形式。作为善的宗教与科学（意识）属于具象的表现，而艺术（潜意识）属于抽象的表现。由此可见，所有形态的艺术都是某种处于表现的普遍秩序中并且能够被研究的东西。这激发我开始探究不同的艺术门类，并引出这样一个课题，即解释促成绘画行为在艺术家的意识中发生各种转变的不同原因。我挑选绘画，即我的专业作为研究对象，并开始把这一艺术形态理解为绘画者的行为，而绘画者本身就由意识（理论）和潜意识（潜理论）［подтеория］构成。我也开始研究，绘画者的意识与潜意识是怎样对其周遭环境做出反应的，反之又是如何的——研究"明的"意识与"暗的"潜意识之间有怎样的相互关系。

　　我将所有这些工作，即从整体上对艺术行为的研究，包括对绘画的研究，称为"艺术文化学"。[1] 于我而言，绘画就是一个"体"，诉说着绘画者一切的动机和状态，

1__ 中译注："艺术文化"是 20 世纪 20 年代初俄国艺术领域中关键的观念之一。1919—1920 年间人民教育委员部造型艺术分部在其颁布的《艺术文化条例》中阐明了这个概念。

他对自然世界一连串的各种理解，以及它们与自然世界对绘画者的影响之间的系列关系。审美现象是一种神经感觉的特殊愉悦状态的结果，审美现象构成了绘画这一档案，同时，这类档案为绘画科学的建立与研究提供了十分重要的材料。至今，评论家们只是从感性的角度看待绘画艺术，不考虑绘画艺术本身所处的环境。这样既缺乏解剖学的分析，又没有出于研究艺术建构、机体结构的本源的目的来审视它，同样没有去研究绘画的文化和表现形式所依赖的环境的作用。而关于绘画体本身的赋色、构造的本源的问题也没有被提出。所有这些问题正是我们当下所关心的，特别是要解读那些新的绘画现象，是这些现象打破了理解自然的陈规，还要理清是哪些附加物进入了艺术家的机体里，从而改变了艺术家的行为。医学上，由于不同的附加物可以致使人改变自己的行为，所以人体的各种状况可以通过进入体内的不同的附加物来解释。比如，人体体温的升高是由于机体内出现了某种附加元素，该附加元素影响了人表达、认知的能力。我们通过对血液、痰的研究可以发现对既定的正常身体状态产生影响的附加元素。因此，我们所有的行为都受制于这样或那样的外界影响，受制于那些包围着我们，并始终破坏我们人类平静的本质、平衡状态的环境。这些影响、环境就是附加元素，它们从形态上改变着意识、潜意识和所有对运动的专业反应这三者间建立起来的既定秩序，并且改变着技术，以及我们对各种现象的态度。由此，我们的生活、我们对不同现象的认知也发生着变化。它们迫使我们屈从于某种环境，或让我们不得不通过建立各式各样的准则来对抗这一环境。所有的反抗、所有因附加元素引发的活动可按各自发展的不同类型加以区分，又可以按不同的专业领域来对立比较。在结构中，这些行为反应的类型可以分为"自然的"关系与"非自然的"的关系。由此，一系列明确的准则得以建立，所有的行为反应可以依据这些准则来衡量，那些超出既定关系准则范畴的，会被视作破坏准则的"活的元素"而剔除。这个会被剔除的元素就是"附加元素"。附加元素在战胜或改变之前的准则而为自己创造新的环境之后，会发展壮大，建立新的形式。而生活无时无刻不在寻求准则，寻求平静，寻求"自然"，因此，它会制定那些基于各种状况间相互关系的体系，这些体系既不会背离准则，也不会扰乱生活的平静（生活不想活着，想要平静，它不要运作，要停顿）。各种附加元素影响着这些体系，因此可以预见各种附加元素中的动态因素与静态因素达成一致，并且把动态因素注入这种一致性状态，即注入体系，就等于将其转化为静态，所以任何体系都是静态的，即便也有运动的，但只有在构成的那一刻是动态的，因为那时元素处

在注入体系的过程中。每一个绘画者都试图将附加元素融入和谐的准则——秩序，所以，对称在这一秩序中扮演着至关重要的角色，是潜意识中枢制造出来的平衡的标志，以及对这种平衡的考虑。这类体系分为潜意识的（即平衡的）和意识的（即不平衡的），前者始终将某种物质的质量在表面或者在空间里对称地分布，属于艺术范畴；后者是非对称的、不平衡的，更多地指向工程学、技术工具，因此这类体系并不是永恒不变的。各种社会关系的正常状态，经济的、审美的、政治的、绘画的、建筑的、肉体的、精神的平衡便取决于此（而且政治元素的存在会说明该体系还未完善，政治元素即冲突，是一个构成性的元素）。

既定系统的一切准则是一种先前各种附加元素相互作用所形成的秩序，这些关系由不同附加元素的相互作用所致，这些元素又形成了新的发挥作用的附加元素，而新元素的准则又能够破坏其他的准则。准则破坏的特征会体现在形式和色彩的不同形态上，并以解构、重构的方式阶段性发展，直到形成系统，也就是建立新的准则。为了对各种准则进行检验和分类，我们需要利用类比的方法。在这些同类的对象中我们可以找到一个适用于其余一切（图1～图8）的基准点。我们根据这些类比来判断不同的现象并将它们分组，再把它们参照到不同的准则中去。若我们当真发现某个行为没有与之相似的例子，那么就无法判断它是正常的还是不正常的，是自然的还是非自然的。在绘画中，伦勃朗是正常的（公众观点）。伦勃朗未来仍会是那个公众用来参照、衡量绘画准则的基准点，由此来发现正常的与非正常的。立体主义是非正常的（公众观点），因为在立体主义中存在着新的附加元素，也就是新的直线与曲线的相互关系（可见月牙状的形式）。新的准则打破了公共绘画秩序的准则，打破了直线与曲线间既定的绘画平静的准则，这使得公众开始怀疑是否需要维持固有审美秩序的准则，并且让大众开始考量是否要孤立那些拥护新准则的绘画者。因此，一切不符大多数人正常准则的东西就成了少数人的病态。公众中的学者与非学者中的大多数人，以及批评界的大多数都认为新的艺术是病态的，而在新艺术各界看来则恰恰相反，他们认为这一大多数是不正常的。这是因为艺术正常的温度被设定在，比如说，36.5摄氏度，而高出这一度数的就被认为是生病了。在绘画中，根据自然秩序安排脸部各种元素的位置——鼻子参照眼窝，耳朵参照嘴唇、颧骨，一种艺术准则被制定下来——旧绘画形式的准则在于自然；而这样的对比关系在新的绘画准则的秩序下就被认为是不正常的，因为此时各种关系是由绘画的建构产生的。这里就会出现在学界认知中对两种准则——绘画建

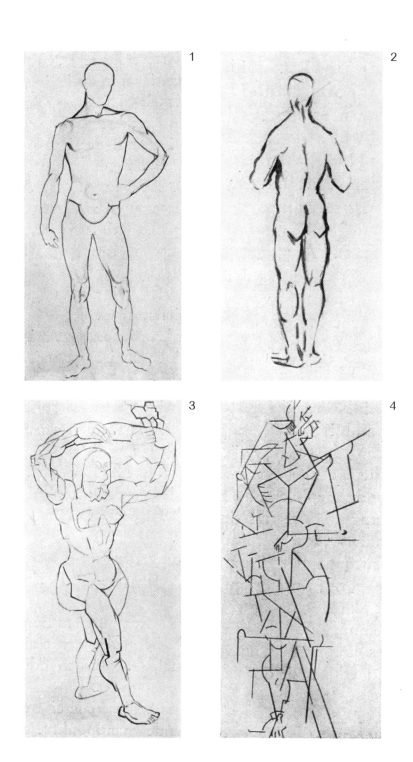

图 1~4 在这些作品中，写生的对象处在塞尚文化和立体主义文化附加元素的影响之间

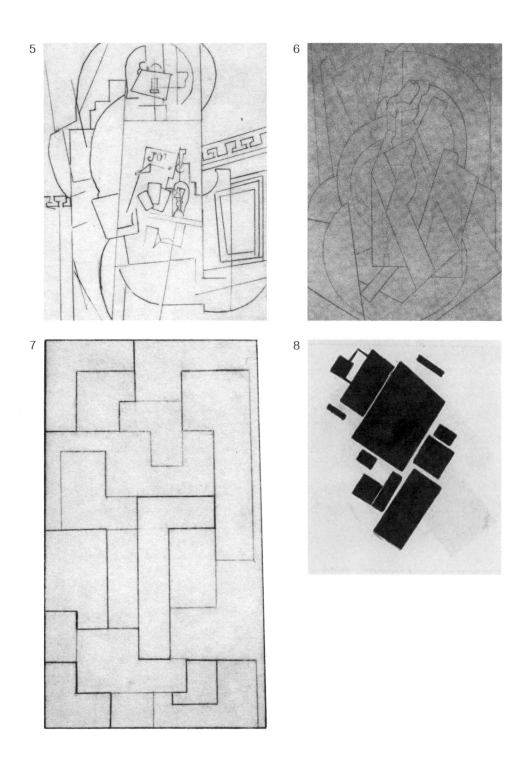

写生对象在各种立体主义和至上主义绘画文化影响下的进一步变化　　图 5~8

构的准则和人体建构的准则——在概念上的混淆，人的形式的形成源于其他的原因。耳朵、鼻子、眼睛、颧骨并不根据绘画的关系法则塑造，而是根据创造出各种技术性机体的环境来塑造，这一机体对于该环境是正常的，但对于绘画的环境而言是不正常的（立体主义的准则）（图9～图11）。但当作画时绘画关系会是不一样的情况，混淆就此产生：画家在画布上作画，对画家而言画布是由绘画关系组成的，而对公众而言，画布是由眼睛、鼻子、耳朵之间的关系组成的。因此公众就指责立体主义画家的创作是病态的，或是"资产阶级的堕落"，说在他们的画上，眼睛和鼻子不符合真实情况，而他们识别这种病态状态，靠的仅仅是将画面与物象（也就是与非绘画性的关系）做比较，这种关系被他们视为某种艺术的法则与准则，可同时大众忘记了艺术不是复制的技术，而是新现象的创造。这里根本就没有什么病态的、不正常的。相反，要是一切都归为复制，那才是不正常的。相互的关联与作用创造了各种现象，但在大脑 [1] 中或在心理的镜像中，这些现象的真实情况被扭曲从而建立起新的准则，打破了已有的秩序。固有的认知被打破了，人类的定义被打破了，人类的"物"［что］被打破了，实际上只有"无物"［ничто］，无论热至 36 摄氏度乃至 48 摄氏度，抑或冷至零下36 摄氏度乃至 48 摄氏度，都不能用以度量"无物"的准则。可以被衡量的只有我们处在物质中的知觉形象。但对物质而言是没有准则的，物质不会改变，存在于形式之外，可变的只有它潜在的物质性的派生物，比如它的形态，比如我们的知觉派生出来的被扭曲的"物"。物质的生命不会因为温度的高低而停止，更准确地说，没有什么可以摧毁物质的"无生命性"，我们谈论的只是视觉，只是那种会在另一机体结构里消失，或在新形象中被扭曲的所谓"物"，但它无法破坏物质的"无物"本质。

●

自然即环境，我们的神经系统的活动就在这环境中进行，而这种活动就是在"为存在而斗争"，是为了获得稳定而与所处环境的本质展开的搏斗，而环境永恒地处于无意识当中。由此就产生了一种奇怪的现象，人不属于自然，也不是物质在懒惰、消极状态下的统一体，而是某种独立的、积极的存在，人为了获得自己的地平经圈的稳定性而与自然斗争，人的一生都在为自己的地平经圈［вертикал］[2] 而斗争，但最终还是被梦魇和死亡打败。在自然中，人看到了意识以外未被组织的现象，并想用意识

的形式将自然组织起来，人便为意识而斗争，就好比为了自己存在的价值而斗争，因为我们的意识会阻止我们走向消亡，但消亡还是会不可避免地继续下去，不会停止。人会说，自己的意识受到了周遭无意识的自然力的影响，也受到了自然中物质环境的影响，而人想通过自己的意识摆脱这些影响，希望即便不能完全战胜它们，也能够调整自己与自然的关系。于是，自然与人各自建立了两个环境，并想看见彼此，为的是理解并建立统一的机体，结果却是二者大相径庭，在人的意识中环境发生折射、扭曲，使得真实情况变成另一副模样。由此可见，被我们称为自然的东西，其实是我们的幻想，与真实没有半点关系。因为如果我们考虑到这一真实性，那么永恒的坚固就得到了完美的实现，斗争也就消解了，否则为了存在的斗争就是一场与有意识的误解之间的斗争，为的是努力让模糊与黑暗能够被看见。或许，大脑在两种环境间的工作就处在无意识的状态中，并表现为无意识，也就是说，只有那些能够感知神经纤维敏感性的肉体触觉在发挥作用，我们能否通过潜意识来认知它们——这一点我们并不知道。一切事物从地里长出来又回到地里，就像水变成水蒸气，水蒸气再变回水一样，与此同时在自己身后留下了各种其他形态，而留给人的是限制性条件、形象以及认知，这些也都会从诞生走向消亡。不同的神经系统的纤维会受到环境影响而被带入各种状态，被带入各种对直线和曲线的描绘表达，纤维以不同方式将这些表达结合起来，而同时对它们又毫无意识。绘画中点、线的多样性取决于各种各样的刺激，而刺激本身的发生并不来自有关点、线之感觉的理性建构，也就是说，刺激存在于一个无物象[беспредметный]的状态中——一个"不可见的、暗藏的准则"。当铁处于高温时就会发生变化，先是变红，之后又逐渐回到白色的状态，在这个过程中铁难道受到了什么痛苦，或是丢失了什么吗？如果一种物质，其本身不带有意识，那么显然，它就不会丢失什么东西，然

1__ 中译注：马列维奇认为大脑就像照相的底片一样，自然事物的形象能够本真地映射到这一底片上，而人的意识或是附加元素会影响显影的结果。

2__ 中译注：这是天文学中地平坐标系的概念之一，地平经圈指天球上经过天顶的任何大圆，运用地平经圈可以测量被观测天体的地平纬度或高度。但由于周日视运动，天体对于同一地点的地平坐标会不断变化，所以即使观测者的位置不变，天体的地平纬度也会因地球的自转而随时改变。译者认为，马列维奇在强调人通过理论知识测量得出的天体位置只是人的臆测，进一步比喻人在用意识、理论掌控自然的过程中与自然本真的运动之间的矛盾。

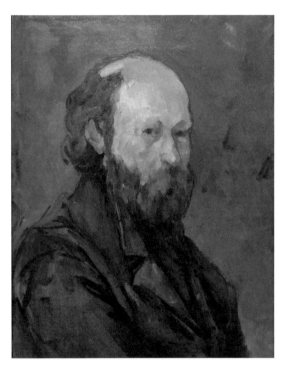

9
塞尚

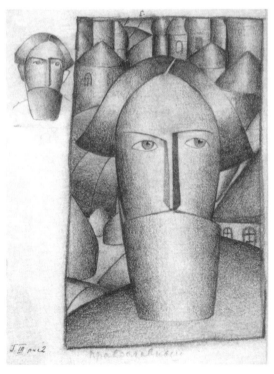

10
马列维奇

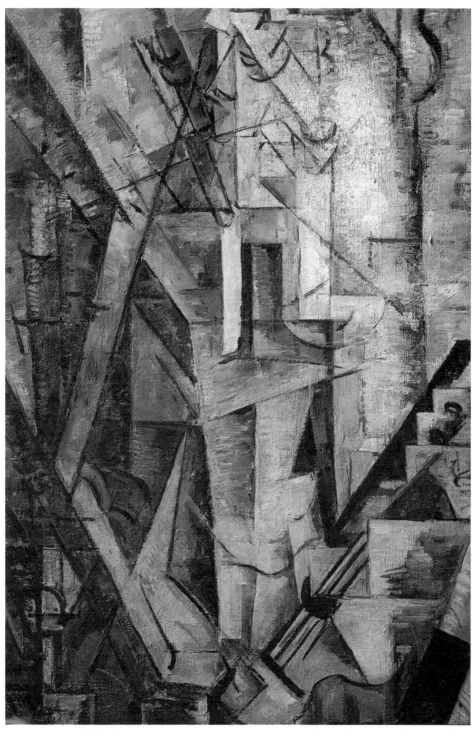

自然主义描绘手法的"震荡"的例子　　图 9~11

而一个具备特定物质结构的人却产生了对保全价值的关切，这就是意识。尸体是一个躯体，可一段躯体无法被称作尸体，躯体永不能成为尸体，因为躯体不生不死，它不可能失去价值，因为它毫不拥有价值。而人会死亡，也可以被评价，人在其生命中"对现象的知觉力"乃至相关的表现力有多高，他的价值提升就有多高。所以，价值不存在于身体，而存在于意识活动中，意识活动的形象会定格在一种或另一种形式当中。形象又是什么呢？它就是我们无力看见真实事物的这种无能性，况且我们也很少对真实性感兴趣，我们更大的兴趣在于去改变可见的事物，但是在这些变化中我们改变的只是外观和形式，并且在变化中我们看见死亡。这种"看见"就如同"改变"一样虚假，我们却相信自己的视觉和改变，我们还改变彼此，还赋予我们身体的各个神经组织各种各样的功能。假如我们可以施压于人大脑的某一部分，且其中含有主导总体表象功能的某一束神经，那么一个人就可以借助机器迫使其他个体或者群体不经由其意识、意志和知觉，而是根据掌控其脑部器官的意志来行事，这样就实现了机械性的活动。

而在另一种情况下，导入各种新准则的绘画会改变人对知觉形象的意识（其认知中业已存在的之前的形象底片黯淡，同时发展出新的表象）。这种情况或多或少存在于生活本身中——一群人要领导、掌控另一群人（比如国家机器），那台对群众所感知的形象做出反应的机器，会在他们的意识中聚焦和冲洗底片，让新的形象显现，通过这些新的形象建立起新的生活或新的体系。并且，只有当群众的感知中不再有旧形象残留时，才能带来良好的结果。一家之长——父亲（就像国家一样）试图施压于家庭成员大脑系统中的那束神经，这束神经的作用能够表现出他所需要的运作方式。也就是说，他自己能在这样的运作方式中按已知的秩序、导向来生活、念想、深思。每个父亲都力求在孩子内心发展那些自己掌握的形象和感知，从而使家庭的团结、思想的团结不受到其他现象的影响，这些现象本可能会使父亲所知觉的形象在孩子意识中黯淡无光。这就是为什么他把所有孩子都塑造成以同一种方式思考。这样一来，形成的经验被施加于人民或独立个体。在此经验中，人们各自熟悉的环境被剥离，即原本的生存环境或生活方式，以及一切能够塑造人们意识或心理状态的事物间相互关系的结构；在此经验中，所有那些用不受欢迎的方式和形象影响个人或群体的事物被剥离；在此经验中，一种合乎需要的环境得以发展，它以不同的方式影响着个体，改变着个体身上业已存在的知觉形象以及对这些知觉的认知。在个体的意识中，可见的是另一些形象，所觉知的是一种新的现实主义，由此也出现了另一种直线与曲线、画面体积的建构，这些

元素都被置于新的比例关系中（图 12 ~ 图 35）。

任何一个国家都是一台这样的机器，借助这一机器实现对生活在其中的人们的神经系统的调控：这种国家拥有的人民，可以被称作以国家主义方式思考的人民，他们存在于被给定的国家观念体系中——他们是其主体的、个人的意识已经被杀死的人。他们被纳入共同的国家思维准则，也就是某种结构的准则，这种结构"在形象上掌控比例关系"。而在另一些人那里，国家的形象、思想没能在底片上显现，那么这些人就会进入另一个不按照国家计划思考者的范畴——他们的底片中拥有另外的形象，他们对其形象构造有自我的认知，对构成特有准则的各个元素间的关系也有自己的认知。他们的附加元素与从前或未来的国家准则都有分歧。这样的人是流动的，不受公共准则的约束，这是在国家体系里游荡的元素，对国家准则或国家车轮的前进构成威胁。这类人认为自己是自由的，比如"自由的艺术家、自由主义者"，也就是说，他们不从属于各种已知的系统，而国家认为他们是有罪的，他们总是善于违反准则，创造新的形象，所以称他们为自由主义者不是没有原因的。他们不像国家那样思考，家庭也不像父亲那样思考。他们的行为各异但并不相互服从，于是他们就与国家做斗争，因为国家想要通过灌输自己的附加元素来改变自由主义者思想的已知层面在底片中的形象，并让后者服从自己，也就是要能够在后者的底片中冲洗出新的结构形象。国家要自由主义者的大脑在它的，也就是国家的系统中工作，并且在它的画布上建构同一张关系图。所以，在国家制作的物品、出版的书籍中，字母被编排成另一种能够用来表达关系的新形象的序列，且国家还创造这样的环境，也就是创造这样的存在，从而让意识能符合国家的导向。因此，任何事物的生产都意味着方向的改变，淘汰已有的事物，彰显未来的事物。我愿将形式带来的这些影响称为一种心理技术，而将形式本身称为整体思想之附加元素的一系列肢节，在作用上能够像弧菌［вибрион］[1]一样改变机体的物理层面，区别在于，形式仅仅破坏意识中大脑底片上形象的结构，而弧菌会毁坏大脑。

1__ 中译注：短小的弯成弧状的细菌，比如于 1883 年由德国医学家罗伯特·科赫［Robert Koch］发现的霍乱弧菌。下文中马列维奇还同样由科赫发现的结核杆菌作比喻，他总是会像在显微镜下观测细菌一样来研究绘画，放大的、微观下的画面局部的肌理、笔触很容易与显微镜下细菌成像联系在一起。

12

13

14

15

图 12~15　　激励学院派的环境（"真实情况"）

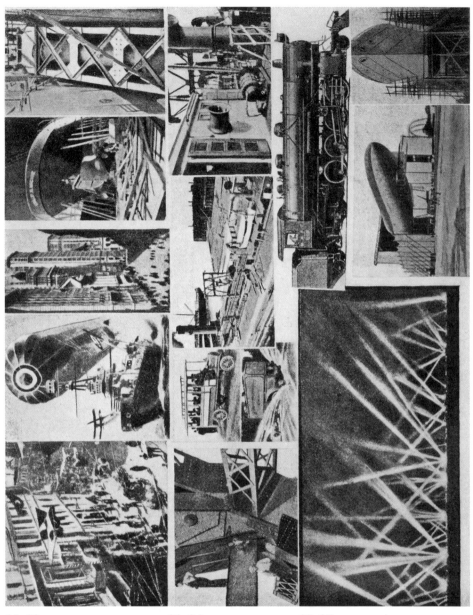

16~20 21~24 25~27

激励未来主义者的周遭环境（"真实情况"） 图 16~27

28

29

30

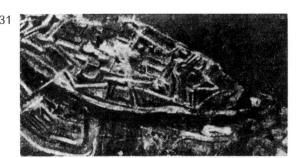

31

32

33

34

35

激励至上主义者的周遭环境（"真实情况"）　图 28~35

在艺术领域，附加元素的作用堪比具有影响力的环境，这种环境能够改变绘画者的意识。当一个绘画流派的附加元素对大脑的神经系统发挥作用时，它能在大脑底片上记录新的形象，这就使得绘画者对所见物象的自然比例认知在形态上发生改变。在附加元素的符号背后暗藏着一整套行为的文化，而我们可以通过典型的或者代表性的直线或曲线的状态来判断这一文化。被注入塞尚那样纤维状曲线附加元素（即新的准则）的艺术家在行为上就会有别于那些吸收了立体主义月牙状文化的艺术家，或者是吸收了至上主义直线文化的艺术家（图36 ~ 图39）。附加元素的全部表现可以是美学的或生产性的、工厂式的，可以是宗教的和政治的，且可以根据绘画者与这些表现的关联程度而变化。因为所有画出来的直线或曲线的结构和它们表面的色彩可能会从几何结构变成点，直线可能会彻底消失，它们或许会变成若干轮廓不明、形状含糊的纤维。所以一切从前被接受的东西消散并化为新的形式。于是，"塞尚的环境"拥有了特殊的结构以及它与事物间独特的关系。在这个环境中，树、山、水、云和动物都消失了，并在业已成为绘画的形态中获得了新的变形：树不再是像学院派写实主义体系中那样的树，等等。作为主体的人开始用另一种绘画的方式对待、观察树，但又不同于植物

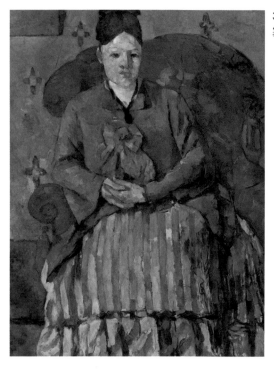

36
塞尚

37
毕加索

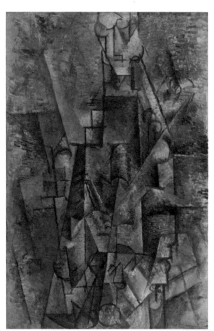

38
毕加索

39
马列维奇

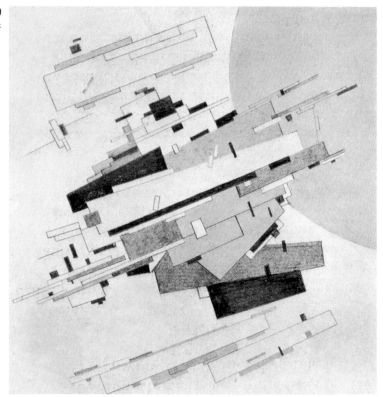

自然主义描绘手法的"震荡"的例子　　图 36~39

学家或"写实主义画家"（图40～图43）。对他而言于此就出现了事物的新的写实主义，但这是绘画中的现象，其形状和色彩受制于纤维状的附加元素。在月牙状的条件下，也就是在"立体主义的环境"条件下，绘画者开始不按三维的方式，如在塞尚的写实主义中那样理解事物，而是按照六维的（立方的），即立方体面数的方式来理解事物，于是，事物的写实主义在形式上将会呈现出另一番模样。由于月牙状的环境，所有塞尚笔下的事物都从点状的、纤维状的线条转变成严谨的几何形式，并带有独特的手法以及空间中的结构。我们由此得到了一种多样性，也就是说这样一种定律，即以不同的方式看事物，以不同的方式对比各种色彩元素并构成绘画体的定律。这样一来我们就有了不同的艺术准则。在这些定律的影响下，绘画与科学的真理分道扬镳，虽然在附加色彩的问题上，绘画能建立起新的色彩秩序，且该秩序适合于色彩的（即使在这方面并非总是如此）比例关系，但是该秩序并不能被完全纳入绘画结构内。色彩现象影响着绘画者的神经系统，同时绘画者的神经系统会对不同色彩做出接受和不接受的反应，而恰恰在各种颜色本应"按附加色的科学定律"被联系起来的地方，出现了附加色的脱落，而真正附上的是另一种颜色，这一颜色本身不能作为其他绘画形式的定律。

40
照片

41
照片

在对一系列绘画流派进行研究之后，我们可以发现，每一个流派都有自己对于附加色和色调的准则。在分析新的绘画流派时，我们拥有大量的材料，借助于理论的建立，我们可以科学地描述这些流派的形成。这样的理论是一个流派的基础，这个画派正为其在绘画变化中出现的建构的新形式打造基础，这些新形式有别于其他所有人类活动

42
希施金

43
塞尚

自然主义者作品中的树在受到塞尚艺术文化的附加元素影响后所发生的改变　　图 40~43

的准则。是什么样的因素将人如此这般地区分开来，并创造出不同的职能？清楚的是，不同的环境导致了各种行为，环境就像是一个个刺激源，扰乱并释放各个个体中放电球 [1] 的能量，并对神经系统中特定的、与各个认知中枢的放电球相连的神经束产生作用，因为行为，即各种形式的放电活动取决于感知外界影响的准确性和能力。工程师或艺术家的出现也取决于此，二者的意识形态是完全不同的，而对待材料的态度也迥然不同：艺术家在与各种形式打交道的时候，力求通过对比在整体构造中表现它们，而工程师可以表达运动的力量却不用借助形式；在前者看来形式就是本质，而后者认为形式源于技术性的需求，形式不能成为最重要的本质。二者的行为本身就不同，工程师与自然力抗衡，艺术家则反映自然力，并享受自然力。对工程师而言自然力是危险的，对艺术家而言自然力则是美的，于是，虽然二者所受的影响力来自同一个根源，但二者对此有各自的理解，一个认为它是危险的，另一个则认为它是美的。同一种力量可以被表达成两种完全对立的形式，它们各自有着不同的准则、不同的关系。自然力对工程师而言是被激发出来的自然，他巧妙地将各种自然的元素与自然的另一种状态抗衡。工程师认为自然是一个永恒的矛盾，他试图借创造实用之物来消除这个矛盾。这不是描述，而是通过创造一种作为反自然力的新的人类文化来进行抗争，因此工程师创造出那些与自然世界不相像的事物。但在写实主义艺术家看来，自然是某种统一的、有机的、沉默的、安静的、沉寂的、协调的现象，所以他在画布上表现自然本来的面貌。按照这一理路，艺术家不能够绘画作品 [2]，因为作品是合成之物，是艺术家从自然关系的变化中获得的，也因此合成之物本身是永生的。而改变了自然的绘画者在绘画中不仅仅是表现形象，也是自我表达，其作品不是一种反映，而是新的、从未有过的形态，在自然、音乐、诗歌和建筑方面都是等价的、独一无二的。因此会去反映生活和各种现象的只剩下这些人，他们手中的机器无力创造新形态，却有可能被现象奴役，这些现象就像在镜子中一样，只反映自己而不带有任何变化。

在这样的绘画者身上就不存在附加元素，他没有能力计算作品，并用现象中可见的素材创造新形态。这类人从属于外部的作用并完全接受其影响，他们可以被归到掏空的、镜子式的绘画者范畴。由此，我们得出表现者的三种类型：工程师、形态改造式的艺术家和执行模仿式的艺术家，前两者生产创造，后者执行模仿。我把执行模仿式的艺术家归到职业技术之列，他们聚集在工程师（发明者）和改造式的艺术家周围。那么，这些类型是如何形成的？我认为，每个人的眼球都是一个无生命的镜头，能够

将所见环境映射在大脑的镜像底片上，在不同神经中枢的左右下，大脑能够为投影在镜像底片上的现象带来不同的变化。拥有这样大脑的人就可以归为第一种类型，即能够生产创造的发明者。显然，他们的神经系统应该饱受敏感之苦，这种敏感达到了这样的程度，即能在现象中看到新形象，且善于联想、概括并创造新的现象；这一类型的人很重要，没有他们我们将难以前进。在同类动机、同类神经组织刺激的不断作用的基础上，人类培养出了一系列经久不衰的功能，或是形成了一系列对于动机的看法。这些功能被我们称为该个体的职业，这样的人可以归到第三种类型（本质上是反动的类型）。而那些能够使现象发生变化的人可以被归为第二种类型（变化无常的，进步的类型）。

这三种类型的人带有各自特有的活动中枢，这些中枢有能力执行、改变和揭示系统。我们可以将第三种类型的人和一部分第二种类型的人归到职业技术之列，而第一种类型的人不可以，因为他们是无常的，他们的功能会因底片映象上的现象改变的结果而变化，他们制定系统，破坏旧的系统。他们通过自己的发明创造新的职业。这类人的工作在于化解各种新的矛盾，从而为各种恒常的相互作用力制订出某种关系，而这些相互的作用力正在逐渐形成一个系统。这是最高级的类型，拥有宏大的远见和各种联系组合的运动形态，这些联系组合将事物最早的特征改变成一个庞大的聚合。例如作为乐器本身的小提琴、布拉克画的小提琴和毕加索画的小提琴，三者间存在着一连串联系组合的变化，最终，小提琴最初的样子改变了（图44～图49）。对于这类绘画者而言，物象、肖像、写生对象只是变为各种新形态的构成起因，在这些新的形态中各种特征的元素被保留或是彻底消失了。但其他类型的绘画者改变事物的能力就相对弱一些，更多的是再现自然中的对象。这类人可以为大众所理解，但大众从他们那儿无法得到变化的新现象，而从第一种类型的人那里我们可以获得各式各样新的发明创造，这些

1__ 中译注：放电球是指感应起电机中能够聚集摩擦力的能量并释放电流的金属球，感应起电机于1882年由英国人维姆胡斯发明。马列维奇认为人的机体内就好比有这样的放电球，其中聚集的能量被外界的刺激诱发出来，这就导致了人类的各种行为，好比放电的过程。

2__ 中译注：произведение 本义为产物，又有艺术作品、创作之义。此处原文一语双关，马列维奇认为，"作品"只可以是艺术家与自然间永动的关系的产物，艺术家是不可以单方面"绘画作品"的。

新的现象就像是主体和客体之间达成了一次次矛盾的解决方案，但这些解决方案常常不为大众所理解，因为在新的形态中人们赖以认知现象的特征消失了。这样的个体流动性太强。他们的结论会被传到大众集体中去，为大众所复制，而复制的工作就是职业性、执行模仿性的工作。这样的工种可以成为一种职业，他们的艺术是复制的艺术，也就是一种依样画葫芦的行为或是一种恒常的职能（图50和图51）。他们没有自己的影响力和附加元素，就像那些需要充电的机器一样，他们本身无法对创造发明或艺术的进程产生影响，也就是说，他们无法引入那种渴求新功用的新元素，自然也不会引发新职业的诞生。被制作出来的工具或艺术品——第一种类型人的产品——就是这样进入大规模复制生产的；这种工具或艺术品本身不是别的，正是各种复杂环境作用的结果，而这类复杂环境是由最高级类型的人造就的，这些人能对各种现象的特征进行动态的、联系组合式的更迭。

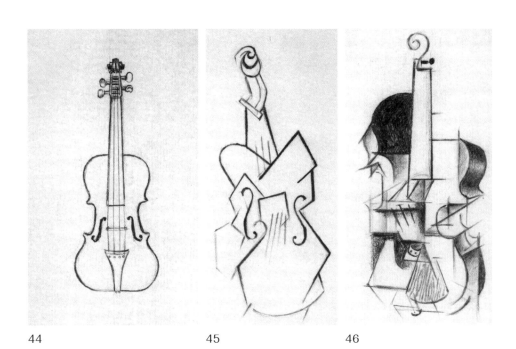

44　　　　　　　　45　　　　　　　46

47

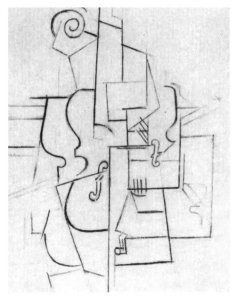

48

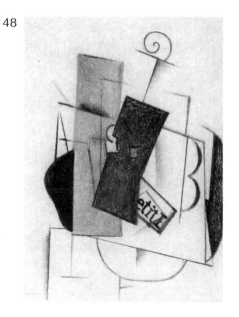

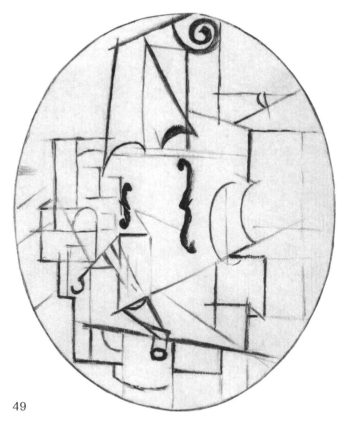

49

立体主义和至上主义绘画文化中，"自然对象"在附加元素的影响下变化的图示　　图 44~49

制作出来的工具是在两种类型（即影响型和反映型）中形成的冲突的产物。种种冲突的现象转入模仿的艺术，并成为大众的财富，它们就像记录这些被平息下来的冲突的档案、证明一样，我们可以凭借这些档案来克服今后在聚合同样的自然影响条件时会出现的阻碍。因此，第一种类型的人能够克服自然力的影响，从而处在被自己征服的环境的前头，制造出结果式的作品，并将其留给大众以满足众人的需求，总之，这就如同一套推进的系统。因此，人们在时间中不断前进（二轮推车、四轮马车、火车、飞机；石头、棍棒、刀、弓箭、火枪、子弹、大炮、毒气）——都是附加元素在技术领域的进步。

在绘画中也是如此。自然中各种光的现象对已知的神经系统组织产生影响而催生一系列绘画冲突，而在克服这些冲突之后，光的现象就会创造出一套体系，以及绘画、光线描绘、色彩描绘的种种形式。色彩关系的各种建构带来色彩描绘的新秩序，接受这个体系的人们建立起绘画的职业。而绘画的职业可以分为教授和教师。画家是教授

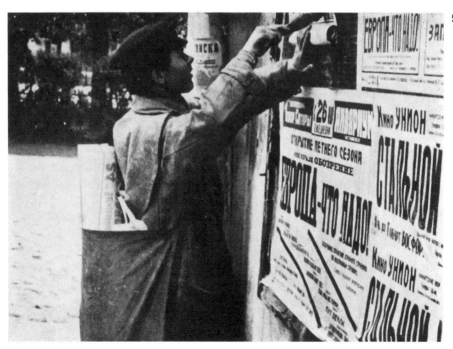

50

图50　　　　照片

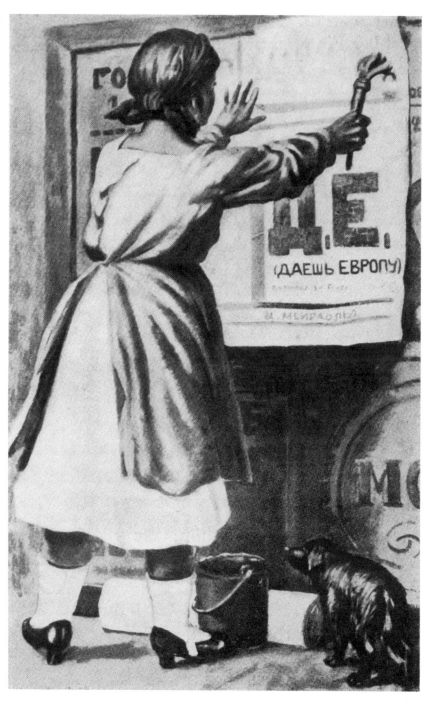

和教师中的领袖，牵制着教授和教师的行为活动，画家要忙于处理现实中种种色彩现象间的相互关系，并将这些关系整合成作品，创建出各种各样的绘画结构的体系。所以，绘画作品是主体与客体之间关系的产物，而客体在处理妥当的比例关系下会进入不同作品的形式里头，这样的作品可以是印象主义的、点彩派的、塞尚主义的、立体主义的等，这样我们就得到了冲突的解决方式，而这一解决方式会建立起新的艺术流派（图52和图53）。

我们又可将这样的作品、这样的关系结构上升为两种类型——由艺术家主导的美学的、艺术的类型和由工程师主导的生产的、技术的类型。二者之间有实质性的区别，第一种类型可以将各种自己的结构都称为作品，因为它们的解决方式绝不因为时间转移且一成不变，那么也就是可以被准确计算的。而第二种类型的作品难以被计算，因为它永远没有完成的时刻，想象出来的事物始终不可测算，也就是说，它是瞬时的。两轮推车、四轮马车、蒸汽火车、飞机是一连串不可测算的可能性或目标。如果根据由此得出的联系，只有科学、工程师可以将人民带向社会主义，工程师可以计算一切，而生活告诉我们，工程师根本无法计算任何东西，但是乔托、鲁本斯、伦勃朗、米勒、塞尚、布拉克、毕加索可以，且他们的作品是永恒的。一切的艺术作品都源自于潜意识中枢的作用，如果我们接受这个准确的定义，那么我们可以确定潜意识中枢比意识中枢算得更准。顺着这个思路说，经由意识所得出的科学的解决方式都是转瞬即逝的，因为它们与时间牵连而不能成为一种解决方式。也许，正因为科学精确的计算无力否认静止，也无力承认时间流动性的真理，所以"不准确"也被视为一种现行存在的真理。意识认为自然即自然力，对他而言自然力是危险的，所以意识会利用重工业生产出来的工具为自己的存在而斗争。实际上却是加剧了的神经刺激揭示了这个真理，神经刺激在大脑镜像底片上创建了把自然描绘成危险自然力的形象，使人开始采取措施，制造用来战胜自然怪物的工具。"为了存在的斗争"实际上源于与形象的斗争，而不是与真实环境的斗争，真实环境在自己的各种形态中都十分美。在艺术中不存在这样的情况，对绘画者而言不论暴风还是艳阳，一切都是美的。绘画者不会以工程师在色彩中看到的那种目的来运用色彩。他们的道路是不同的，比起绘画者、艺术家，神职人员更多的是走了工程师、学者那样的道路，以求保存、创造完美。

52

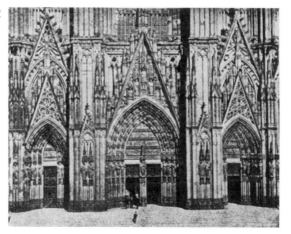

53

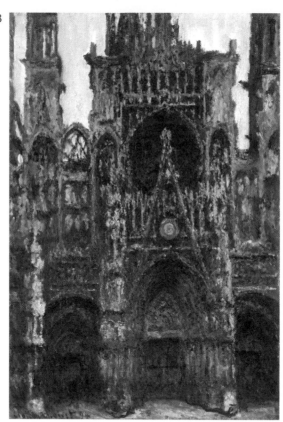

印象派画家笔下自然对象的变化　　图 52、53

为汽车、屋顶上漆是机体为免受外界破坏性元素影响的特殊保护对策，就像神父为信众涂抹"圣油"是为了让人免受恶与邪病的侵扰一样。这是一种维护价值的科学技术。而另一种类型——在画布上的审美式上色——是一种无关乎价值的艺术的解决方式与类型。因为作品存在于时间之外，所以我们无法评价作品。当然，从表面的角度，大众还是可以通过衡量既定的和谐标准，通过共鸣来评价作品。这样的作品可以被列入艺术的范畴。这类作品有着自己的比例关系、线条、色调以及绘画的结构，不会刺激到业已在社会中形成的准则。但在根本上，那些因自己的体系激怒公众的作品终会在将来为自己正名，而新社会的认可会证明它们自始至终都是一件艺术作品。公众还是会根据主题、被表现的物象，单纯地从外表评价作品。这种对物象的评价与绘画作品没有丝毫的关系，因为绘画作品总是无物象的，不等同于被描绘的物象。这些没被变成故事情节、奇闻轶事和技术生产物的作品，可以成为绘画本身的纯粹形式。即便作品中的物象具有可见性，这种无物象的现象仍然存在。之所以无物象绘画的作品能够刺激公众，是因为公众过去习惯了在作品中看到按照人或物象的形式涂抹的绘画的和谐。

得益于眼前形象的缺失，在新绘画的表达作用下，先前既定的声音、色彩、形式关系的准则逐渐消失，新的被认为是不和谐的。然而在真实情况下，这样的作品却不会存在，因为音乐家、雕塑家、画家本质上不可能去构建不和谐，他们只会把一切噪声带入有序的秩序中。我们会认为噪声就是"冲突"，而冲突永远不会变成和谐，因为它制造混乱。消除冲突能建立和谐或建立新的和谐体系的准则，新的体系可以掌控音乐或绘画的知觉机器并协调来自外界的噪声。比如，城市的噪声即一种混乱，但当一个作曲家赋予其秩序后，人们就会像感受"潺潺作响的小溪"一样感受城市的噪声，而曾经后者对耳朵而言也是噪声。因此，作曲家调控着听觉机器，经过他的调整，那些原来被认为是噪声的声响就被理解成协调的和声。公众对每一种新的绘画或音乐体系的"抵触"就是这么来的，这是因为视听机器事先未经过在神经上的调音，而视听神经的调音需要很长时间，且在大多数情况下要通过自然的途径来实现。只有经过新体系的训练才能加速克服"抵触"。未经调音的视听机器会带来噪声，噪声就会扰乱正在大脑中奏响的和声，这就好比在一个正在举办音乐会的室内，从窗户外传来了街

上的噪声，噪声扰乱了室内曲调的和谐，会激怒听众，而听众就会去关窗或者做出生气的反应。所有新的音乐的体系也都会成为噪声，因为我们的神经系统没有被重新调音，且对音乐产生反应的神经很难进行调整。即便这种调音的手术对公众是有益的，大众也不会自愿将自己置于这样的手术中，他们会说："在这个体系中我也能凑合着活下去"。公众无法接受新的作品，这也就让他们陷入个体的、主观的秩序当中，而每一件这样的作品都是非客观的、非普适的、令人费解的、不和谐的。直到意识中形成新的体系、新的负形时，这种不和谐的进程才会结束，而那时绘画或音乐中的新关系就会变得和谐，变得正常、易懂，也就是变得更为普适、客观。

在现实中，对绘画作品的客观认知其实仰赖于自然对象的样貌。如果作品画得很像，那么也就意味着作品是易懂的、客观的。但实际上绘画艺术以及其他门类的艺术并不只是描摹自然，它改变了自然视觉的层面，并且正如我说过的那样，还消除了自我与自然之间的冲突。对自然的表现分为两种：科学的，即用科学的方式构建自然；美学的，即用艺术的方式构建自然。"表现"本身就是要用精确的科学的描绘去攻克未知，将其变成已知，就是从无意识到有意识，从暗到明。换言之，要将自然对象中的所有元素带入自己的审美和谐中，也就是把看似在自然中无序的元素带入艺术的（潜意识的）秩序中，这一秩序是在不同程度心理刺激的参与中建立起来的。所以，对音乐听觉而言，自然是嘈杂的，而一旦将自然折射到音乐听觉中，它就会变得不再吵闹，变得和谐，我们可称之为安静的，即便它实际上是有声的。作品可以分解为声音、线条、色彩、体积和其他一切可能的范畴。在科学的自然描绘中，每一种处于纯粹的无物象的相互关系中的绘画的、音乐的、诗歌的现象都可以为我们所用，即它们都可以被支配到某种和谐之中，被支配到任何一个实用的领域中。每一种现象就好比无物象的、"无形态的"自然，被人类转化到新的功能或新的关系中，这些现象已然不像它们本来在自然中的样子，换言之，我们在用另一种方式理解自然。所有的功能在各种视觉形式中被表现出来，材料接受了一种完全不同的表象，成为另一系列的形式，而我们正在研究这些形式的表现、功用、合理性等。这些形式指明并描述了一个主体在平面的或空间-体积的形式中表现各种自我状态的所有情况，物件就好像世界中各种镜像折射的结果。因此，所有的作品就等同于该主体的状态或行为表现，而这些状态或行为表现来自于

主体大脑中被折射的形象的形态。由此可见，我们可以分析任何一件作品，并判断个体面对现象在图像上的表现状态、个体与现象的相互关系，以及曲线与直线的关系法则，而根据色谱分析又可以决定色度，从而制定画面上色的法则，但前提是对该作品的衡量要根据生命技术、工程、文化、人类进步的动态结构的发展线来进行，否则在另一种当代性的条件下，艺术作品不可以被衡量，也不受时间的牵制，因为艺术无所谓进步。

因此，一切作品的基本特征就是建立直线和曲线之间的相互关系。而这些直线和曲线的形态是多样的，因此，在与不同类型或不同文化的相互关联中，这些直线和曲线的形态能够描述不同绘画流派文化的整个阶段，在这些流派中直线和曲线的关系有着自己的发展极限。直线和曲线的发展的极限阶段或成为公式，或成为附加元素，此时，这一公式会对另一种直线和曲线的组合产生影响，致使后者的绘画结构在无法预先决定自己主导权的情况下，在形式、色彩上发生改变（图54）。

绘画艺术就这样分为众多的流派，演化出众多的变化，每一种变化都带有自己的附加元素，即其独有的直线和曲线的构成方式，继而具有了自己独有的结构和意义。在绘画中既孕育直线和曲线结合的文化，又孕育不同色彩关系结合的文化。那么，对于研究而言，一块画布的某个局部会有这样一块区域或一块视场：我们能在其中看到被放大的某种直线与曲线的结构，能看到绘画体的组织构架和表面性状。

换言之，在每一块绘画结构的视场中，我们可以看到绘画者在各种线状的、曲状的、波形的、直线的状态下神经刺激的图形呈现，这些状态被碎片化地分配到各个单独的区域，形成一个个独立的"领地"，而这些领地又被联结在一个总的体系中，这一体系聚合了各种各样的形态和绘画体结构本身的各种特性，有点状的、模糊的、朦胧的、透明的、玻璃状的，通透的或是密闭的。对于造成这种差异之缘由的追踪构成了我们绘画体研究中的另一个方面，也就是对形式和为该形式赋色的研究。画面就像是色彩能量状态的痕迹，色彩的能量有时被束缚在一根线条中，有时被围于一个平面或各种形态的点中（图55和图56），等同于在音乐中，声音被严密地集合起来，并被锁定在音符的图形形式中，就好比一个耳朵的箱子，里面封存着声音，但乐器的演奏会让声音挣脱奴役，乐器将声音释放到空间中，声音会以大小不同的点、或曲或直的波的形态传入耳朵，而种种形态都被刻画在大脑底片上。因此，通常意义上被称为绘画的

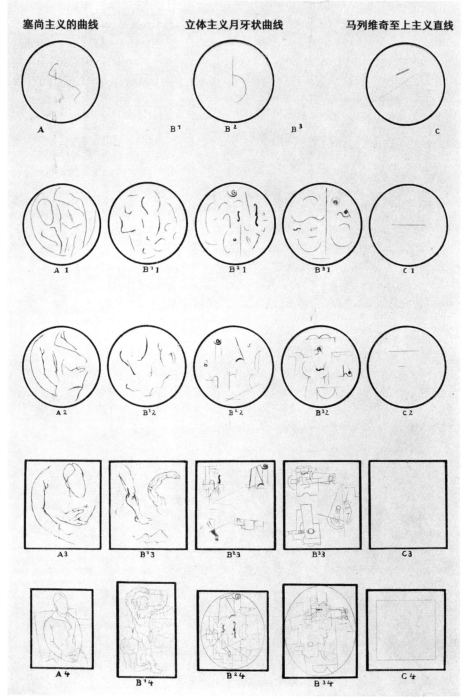

对塞尚主义、立体主义和至上主义绘画文化艺术家创作中的形式构成以及这些文化中的附加元素所做的分析研究

图54

图 55　　　塞尚绘画作品的组织结构

图 56　　　印象主义者绘画作品的组织结构

事物拥有了自己的分类——图形式的色彩描绘、表现性的色彩描绘及真实描绘[1]（图57～图59）。图形式的色彩描绘可见于荷尔拜因；表现性的色彩描绘见于马蒂斯、高更；真实描绘见于伦勃朗、塞尚。我们根据绘画体的结构，根据被转化为绘画的色彩结构的特点、局部以及其他现象来区分这些类型。它们分别属于哪一种绘画文化，它们的意识中枢与潜意识中枢，即科学形式的中枢和审美艺术的中枢二者有多大的关联，我们对这些问题的判断取决于这些作品局部的分组。

我们可以根据直线和曲线的某种状态来判断它们是否属于某种附加元素的文化。例如，我们可以收集到印象主义、表现主义、塞尚主义、立体主义、构成主义、未来主义、至上主义（构成主义为体系形成的时刻）各自典型的元素，由此制作出若干示意图，在这些图中我们可以发现一整套直线和曲线发展的体系；找到线条、色彩构成的种种法则；判断现代的和过去的社会生活分别对它们的发展所造成的影响；识别作品真正的文化归属；提炼出各个作品在表面性状、组织结构以及其他层面上的区别。

绘画研究如同细菌学分析一样能揭示病因。在分析中，我们可以看到各种各样的或曲或直的线条，它们在同一个由线条组成的聚合中式微、分裂、存活，它们有自己典型的运动并带有对人体产生影响的特殊试剂。科赫在肺结核中发现了直线，因其呈杆状被称作"科赫杆菌"[2]。这种杆状或线状即附加元素的形式，有着自己的特性和作

1__ 中译注：原文为三个自造术语：图形式的色彩描绘［Цветопись графическая］、表现性的色彩描绘［Цветопись живописная］、真实描绘［Живопись］。色彩描绘是马列维奇理论中的一个概念，他认为传统的绘画是具有欺骗性的、空洞的，充其量只会引发对这种骗术的惊叹。当表现事物的幻象消失后，若色彩描绘的图像获得纯粹的二维平面，我们将得到对色彩纯粹的理解。色彩描绘中将色彩视作独立的元素，不调和色彩、不混合色彩的边界，只是单独地表现每一种色彩，因为色彩描绘是二维的，所以平面是新的画面结构最好的表达形式（参见 Малевич Казимир. Собрание сочинений в 5 т. Том 5, ред. Г.Л. Демосфенова, А.С. Шатских. М.: Гилея, 1998. с. 67.）。以上实际描述的是至上主义的色彩描绘，但在本书中，马列维奇只是用这一概念来描述各个流派的色彩表达，意图借这些作品来论证科学的中枢和审美艺术的中枢之间的关系。简单讲，图形式的，即荷尔拜因那种科学的、清晰准确的图形表达；表现性的，即马蒂斯那种极富张力的色彩表达；真实描绘即一般意义上的写实绘画，塞尚在马列维奇看来没有逃脱传统的图圄，无异于伦勃朗。

2__ 中译注：罗伯特·科赫，德国医学家，诺贝尔奖获得者，1882 年成功发现结核分枝杆菌。结核分枝杆菌是一种细长略带弯曲的细菌。同上文引用的"霍乱弧菌"一样，马列维奇还是在用显微镜一般的微观视角来研究绘画。值得一提的是，马列维奇的第二任妻子索菲亚·拉法洛维奇［С.М. Рафалович］死于肺结核，他至爱的小女儿乌娜［У.К. Уриман-Малевич］也一度受肺结核的困扰。

用。如果我们将机体看作一个由曲线、直线、色彩关系聚合而成的组织，并将其剖开切片，那么在切面上或所谓的平面上我们会发现扰乱该机体的一条或多条线状病菌。当立体主义有序的体系被掺入至上主义的线条时（图 60 ~ 图 62），该机体就必然会发生类似的紊乱。但如果这条直线没有被反映到意识或潜意识的底片上，那么这样的紊乱就不会发生。而在此之后，立体主义体系就开始向新的至上主义的机体转变。所

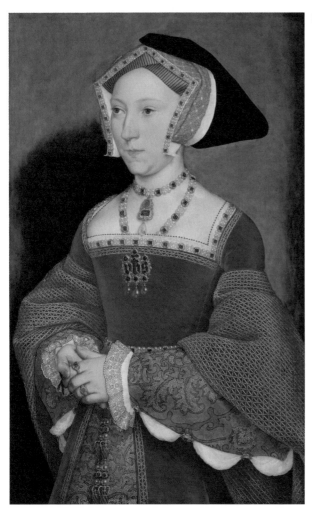

57

图 57　　　　荷尔拜因图形式的色彩方式

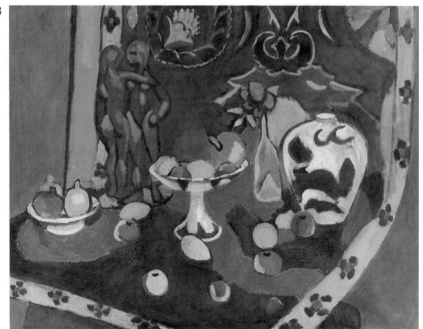

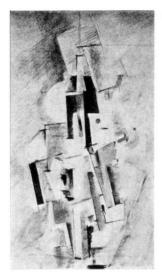

60

61

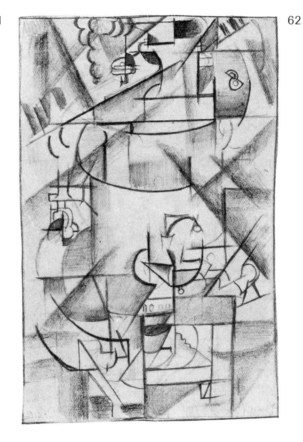

62

图 60　　　立体主义形式对至上主义直线的影响

图 61、62　　立体主义"复线"的消失

有这些现象的研究对构建流派中的方法论至关重要，就好比医学中对同类附加元素特性的研究，因为治疗方法就基于这样的研究。而在整个绘画文化中同样这般地揭示直线、曲线的发展界限也很重要，因为每一条直线、曲线用自己的结构能够描述与之对应的绘画文化，而该文化就带有线条本身全部的特点，也继承了线条对个体、对个体底片上一系列固有形象和知觉的影响。因此，绘画体系中出现了能够将一种现实改造成另一种表现形式的动因。新的发挥着作用的元素在影响了人的机体后，在人体内成为附加元素，人的一切行为都受到这个附加元素的左右，并以各种形式表现出来。

这里联结了两个彼此反应的体，二者的反应构成了艺术文化中的关键问题之一，我们对此也十分感兴趣。一种情况，我们可以将带有某种附加元素的个体归入医学上的疾病范畴，而另一种情况，我们可以把它归入绘画文化的范畴。

未来主义和立体主义出现的时候，很多精神病医生这样说，未来主义者和立体主义者患有对现象完整认知能力的紊乱之疾，这就导致了完整形态的崩塌，并且他们认为立体主义绘画与病人的绘画几近相同，在后者的绘画中，物象被表现成破裂的局部，每一块局部都被单独描绘。固有的绘画表现准则致力于完整地、照片一般地再现物象，保留物象的全部，但这类绘画不符合这样的准则。精神病医生的判断与提出的例子还是让我捉摸不透，因为他们试图利用自己手中的病例档案来解决这个问题，却忽视了立体主义的档案和基础，反之，我们在立体主义中看到了正在构建的绘画结构之完全健康的一面。一切新艺术形式总是被评论归结到一系列的病态范畴——佝偻病人、精神病人、蜕化分子、弱智的人、癫痫病人、蠢人等。[1] 在当下，则是归结为各种阶级疾病，

1__ 德米特里·梅列日科夫斯基 [Д.С. Мережковский] 在 1914 年 6 月的《俄罗斯言论报》[Русское слово] 中写道："即将要来的蠢人正在走来，您就要撞见他了，文化人先生们，他朝你们的眼睛吐口水，而你们会说，这是上帝的甘露……"（中译注：俄谚"哪怕朝他眼睛吐口水，他也认为是上帝的甘露"，指人不知廉耻或愚蠢。）亚历山大·贝努阿 [А.Н. Бенуа] 在报刊《言论》[Речь] 中写道："现在我们眼前的已不是未来主义，而是新的方块圣像。所有神圣的、隐秘的事物，所有那些我们爱过的并曾赖以生存的事物都逝去了。啊！从何处可以得到诅咒的言语，好让这龌龊东西走入猪群，并坠入罪恶的深渊。"（中译注：典出《福音书》中耶稣驱魔入猪群的故事）同样性质的言语，就好像旧时的评论在当代的延续。

说它是资产阶级的、神秘主义的、唯心主义的，更重要的是，不被"大众"理解的（不排除批评界的各种旧定义）。但事实上真是如此吗？举例说明，巴比松画派在其诞生时因破坏了自然真实而遭到彼时大众的抨击，后来，巴比松画派业已确立的正常状态被大众接受，而新的印象主义流派又一次破坏了前者的准则，大众又满怀新的力量控诉印象主义，完全就像控诉一切政治意义上的新变化一样。但实际上，印象主义者继续发展自己的绘画方向，并且越发拓宽了写生对象的范围。巴比松人所担忧的准则并没有被破坏；相反，印象派带来的"光"本身作为新的附加元素为绘画文化增添了新的内容，附加元素"光"从形态上改变了布面上的绘画结构以及对绘画的意识，因此改变了先前由巴比松画家为大众所定义的对自然对象真实性的视觉认知。这样一来，印象主义的附加元素"光"对已成为准则的巴比松写实主义的破坏就不是一种倒退或崩塌的现象，反之，元素"光"为艺术的调色盘锦上添花。

一部分群众曾把印象主义看作艺术家病态的、不正常的行为，因为他们觉得在画面上出现的浅蓝色的、冷色调的光线是对自然印象的曲解，不符合巴比松画家所制定的准则。后塞尚主义以及立体主义、未来主义的出现更是引发了大众的不平与愤慨。至此新的绘画准则已经展现出强烈的与先前绘画的差异，展现出了对各种现象强有力的概括，而这被归作"精神上的疾病"。显然，此时所有过去的精神准则的结构都在被重塑。在现实中出现了一种对待存在的新态度，在此态度下，我们无须将疾病看作认知中枢的物理衰败，或是阶级的腐化堕落，只是因为物象正在消失。大众害怕艺术的毁灭，更准确的是，害怕艺术中物象的毁灭，就像害怕上帝的逝去一样。物象之现实主义的底片暗淡下来，或说在底片上形成了新的点与线，大众无法在当中认出自然对象，就像变成了瞎子一样。大众为既定的比例关系的准则心生担忧，害怕失去自己的视觉，他们的视觉已经习惯了在云朵、远方、风景、乡村的形态中看待彩色的存在，他们害怕丢失同样是曾几何时在认知中建立起来的意识，且当色彩体系开始远离熟谙的线条，而绿、蓝、白、灰、红开始按另一种，即树木、云朵、远方等渐渐消失于其中的秩序建构时，这一意识就会强烈地愤怒起来。大众也为艺术的崩塌而惶恐，因为能为大众所理解的事物的完整性就曾寓于艺术之中。虽然在多年以后，他们开始发现，印象主义者、塞尚主义者、立体主义者都是有价值的，甚至他们也开始怀着高度的警惕保卫新绘画博物馆[1]，但这尚不意味着这些收藏品就成了艺术学校的研习对象，反之，社会和教育界会采取一切措施来抵御未来主义者病毒向高等学校的传播，社会和教育

界在这些藏品中看不到秩序，而是紊乱——每一幅立体主义绘画都表明，画中的物象在崩塌，而在至上主义中物象已经荡然无存。这就和卫生人民委员部[2]打击任何疾病完全一样，他们采用一切手段消灭所有潜在的杆菌，通过将病人与健康人区隔，将一些准则与另一些准则区隔，来阻止这些有害的准则破坏机体，破坏已知的结构和有关人的观念。另一种情况亦然，以绘画为例，社会和教育界总是提防艺术家破坏绘画的描绘、知觉、形态。但所有这些医学中、艺术中的卫生措施都不可能隔离附加元素，因为这种隔离意味着与存在本身隔绝。

在我们这个绘画流派繁多的时代，每一个流派都通过其结构的特性对公众群体中的某一部分产生影响，也就是通过附着在过去该流派的绘画逻辑上的新的附加物来施加影响。而在这一部分公众群体中更容易受到附加元素影响的是那些具有更发达、敏感的知觉神经系统的画家。他们的机体更加有利于某一种绘画附加元素中的文化发展，他们被不同的绘画文化的影响感染，并变得善于培养这些文化。绘画的各种小组可以归为两个主要的大类，一类被饰上色彩，一类被饰以生动的描绘，也就是这样一种装饰行为，在其中不存在被纯粹表现出来的色彩，所有的色彩都以相互混合的状态被记录下来。这一分类可以被称作"一种畏惧色彩的绘画"。除此之外，还有一个折中主义者的组别，这是绘画表现最繁复的形式。这类画家善于从多个绘画文化中汲取大量元素并创造出不可思议的作品。我认为这样的作品就是一种绘画概念和感觉的混合。我对所有这类现象做了研究，并得出了一连串各种形式线条在绘画视场上的图像的图解，从中可见这些线条在形式和色彩上的发展流变。这些线条的每一种形式在绘画表面上形成了独特的组织结构。直线和曲线在立体主义各个阶段的发展程度可以充当一种非常典型的、有代表性的形式。在对塞尚主义、立体主义、未来主义和至上主义的

1__ 中译注：1928 年，普列奇斯捷卡街上建起了一座国立新西方艺术博物馆，直到 1948 年，重组的苏联美院占据了博物馆大楼，斯大林下令将停办该馆。

2__ 中译注：即 1918 年成立的苏维埃社会主义共和国卫生人民委员部 [Наркомздрав РСФСР]。在十月革命后，居民卫生条件落后，该组织旨在建立国家统一的医疗体系，负责全民的健康卫生事务。

研究中，我成功地建立了附加元素——独特符号的三种类型，于是我们需要将一种体系、一种准则或是一种绘画文化放到这三种类型中来理解。从各种绘画类别中得出的三种文化都带有自己特有的线条，在确定了三种文化中具体线条的类型归属后，我才有可能判断它们在作为研究对象的画布中的比重。换言之，我终于有可能在画布上见证各个流派的元素对表面的摧残。在折中主义者看来画布由各种不完备的准则组成，并且是一种折中的、不为绘画者所察觉的形式，该形式从各种文化那里接纳影响过自身绘画结构的且完全外在的元素，而这一元素持续摧毁着绘画表面的某个区域。上述判断让我有了这样的想法，即我们可以通过对绘画者，或说是对有意学习绘画之人的作品的分析来做出正确的诊断，为每一个人量身制定疗法或饮食制度。在各个艺术学校中，我们应该学习所有的绘画流派，正如在医学中我们要学习所有的病症一样。那么，在强烈的、个性的主观主义作用下，审美方法在任何一所艺术学校中都行不通；审美方法应该让步于科学的、客观的方法。因此，艺术学校或者艺术类大学都应该由多个系组成：音乐系、诗学系、绘画系、建筑系，且要研究各式各样的文化现象。我们要为每个绘画系的学生建立一套绘画培养的阶段体系，而该阶段体系要隶属于与其固有附加元素相符的文化，我们要在学生那里充分发展这一文化，继而带给他全面的知识。在确定具备所有绘画运动的变化现象之后，我们可以制定出研究的，即绘画文化分析的次序，阐明绘画文化的一系列观念。艺术学院可以按照前述的这些来招收修习绘画的学生，并根据绘画者在不同状态下的特点培养他们。在艺术中存在着这么多不同的文化是有道理的——绘画、素描、建筑、音乐、诗歌，其中的每一个门类都下分出不同的方向、流派、体系，比如绘画分为印象主义、塞尚主义、立体主义、未来主义、至上主义，但现在的教授和学生在意识中都把它们混为一谈，视作同一的美学，而抛开科学的分析我们是无法解释清楚这种美学大杂烩的。此外，几乎在各个学校和各个评论家那里都出现了艺术运动最怪诞的状态，比如，在一些东西从巡回画派的特征中被挑选出来并进入塞尚主义、立体主义、未来主义、至上主义的同时，又重生了一系列沾染政治附加元素色彩的巡回派的新标志，政治附加元素把绘画当成自己的工具，而绘画应该无条件地按照自己的艺术轨道前行，即使在当下，这一轨道本身也是一个混杂着所有体系、学说的审美的乱麻。

在几年的时间里，我对在绘画附加元素之不同文化影响下的画家进行了实验，并获得了一些具有积极意义的结果。需要指出的是，在革命的年代里，年轻人展现出从

未有过的对新的艺术的兴趣和追求，这一风尚在 1919 年到达难以置信的高度。在我看来，当时大量的年轻人靠潜意识、感觉和对待新问题的不可解释的冲动来生活，他们从全部的过去中解放了出来。呈现在我眼前的是艺术彻底从宗教、国家的服务中解放了出来，艺术本身获得了自身的意义，而其新的价值本应当成为生活的自我价值。但后来，兴致勃勃的潜意识被"实用性"、合理性的意识，被国家对造型艺术（政治素材）特殊的、专门的需求泼了冷水，并走向式微。但塞尚主义当时还是对年轻人产生了难以置信的影响，或是摧毁了绘画的核心。关于这种影响，评论家这样解释，"塞尚是个差劲的画家，拙劣的绘画者，劣等的调色师，简直就是个庸人，正如我们所知的那样，年轻人只会学坏。塞尚之后又有了立体主义、未来主义和至上主义的追随，这些简直是明知故犯的愚蠢行径，为了拥护绘画艺术的无物象性而抛开了一切事物的形象和物象性。"事实上，塞尚主义元素推动年轻人进步，立体主义也是如此，并且看起来，大众几近要落入潜意识中枢的影响之下并形成统一的战线了。恰恰就是这样一些大众——他们显然可以在评论向他们做出诠释之前鲜活地理解新的艺术。但在说教之后，大众不再能理解艺术创作中从为宗教和国家的服务中解脱出来的艺术了。

我获得了开展一切实验的可能性，这些实验将用来研究附加元素对个体神经系统的绘画接受能力的影响。为了这项分析研究，我在维捷布斯克学院展开工作，这所学校为工作的全面推进提供了可能。我把被绘画侵害的个体分为几种典型的状态，并视情况将这些状态进一步归类到一系列更为一致的附加元素组别中。我向绘画者说明塞尚绘画的结构，进而得到了一些有关塞尚附加元素对绘画者作用的理论性结论，并决定在自然对象中检验这些结论，同时我制定出绘画的隔离方案（绘画的饮食制度），旨在实验对象与其他流派隔离开来。在这个被隔离的组别中，我又发现了绘画者的两种类型：一类是用潜意识来理解组织结构的人，他们只是单纯被虏获、被吸引，但自己本身不接受任何关于现象的推论和解释，即神经式的；另一类则是用意识来理解组织结构的人，即理论式的。我发现无论是哪种方式都再生了绘画的核心，绘画者进入了塞尚绘画文化的阶段，便将塞尚文化视为准则。我将所有通过潜意识来运作的绘画者归到这一被隔离的小组，发现在他们那里展现出来的改变没有跳脱绘画的轨道，也没有任何一种绘画运动的其他的阶段（如立体主义）能被引入他们之中。可一旦绘画者不得不通过意识中枢（理论）来进行理解，他就筋疲力尽了，他很难再去思考创作，很难理论性地去给出创作的结果，即便在所谓的直觉上他仍然是想创作的。我很高兴

能将研究工作做到极致，我得出了意识（理论）和潜意识二者间相互牵扯的张力的极限，以及二者功能的差别。可以说，绘画者身上整块受到塞尚侵害的病灶转移到了画家法尔克[1]身上，当时我将这类绘画者称为"潜意识派"，他们用感觉来处理创作，而不是理论。当时，法尔克就在研究塞尚文化的各种结论，他沿着艺术的轨道深入过往，为了捕捉全部的绘画范畴。

我将一部分绘画者从这组中抽离出来，我通过理论把他们引导向立体主义附加元素的文化，而在理论和实验的联合下，他们成功地掌握了立体主义的结构，同时让自己从根本上接受这一结构。这样，绘画者就进入了立体主义的第一个阶段，在这里绘画元素依旧处在发展当中。立体主义第一阶段是绘画的终极，在立体主义中这一阶段可以被称为"绘画的临界点"，任何一个塞尚的追随者都无法跨越它。立体主义第一阶段就像是立体主义星座中的α星[2]，绘画就在α星这里结束了自己的旅行，这是它的远日点，在此之后它就会重新奔回自己的近日点。由此可见，立体主义第一阶段主要保留的是绘画形式和物象的特征，从而愈发减轻了绘画者的工作，但由于该阶段本身是重构性的，这剧烈地耗费了绘画的意识，使得绘画者开始重新诉诸自然对象，因为在很多情况下整个自然凭借本身松散的结构就能够支撑绘画。绘画者既经不起重构也经不起建构。在立体主义第二阶段中，绘画消失了，在绘画者眼前世界呈现出来的不再是真实的写照，而为了艺术之路能够进一步超越绘画范畴继续发展，就需要有独特本质的其他个体，即色彩的、带有构成特性的个体。比如，那些到达立体主义最后边界（第四阶段）的立体主义者在本质上已经不是绘画的纯粹产物。且个体不得不用意识来完成之后的、处于绘画临界点之外的征途，即诉诸理论和逻辑。这就催生了意识和潜意识中枢最剧烈的交替，因为不靠这两种中枢，或者只靠单一的潜意识中枢来理解新的形式及其环境已被证明是不可能的。而在潜意识中枢里存有少量的意识元素，如果可以这样表述的话。我将附加元素中不同的碎片化的、构成性的组织展现给塞尚文化的绘画者，这些组织对绘画者产生了更为强烈的影响，虽然它们处在不同绘画病灶的不同结构中。

我同样将这些组织按不同状态拆解成组来进行相应的观察，研究立体主义附加元素对处在第二阶段的个体的绘画中枢的影响。立体主义附加元素始终用理论逻辑对意识施加影响，直到意识开始对现象做出反应后，理论和逻辑才会走向式微，且此时建构的解决方案已经处于潜意识之外了。上述实验也给出了令人满意的结果。在另一种

情况中，我同时研究了两种绘画文化的作用。我将立体主义中直线与曲线的组合，即在立体主义四个阶段发展中不同时期的组合（图63～图66）当作处方大剂量地开给一些试验者，尽管机体本身所含有的绝大部分还是塞尚的那种与立体主义线条有别的纤维状的曲线，黏稠而浓郁。

　　凭借自身的准则、形式以及色彩，立体主义与塞尚主义两种绘画文化的作用对绘画者的行为造成了巨大影响。放置的物象自身发生了改变：一种情况是，在月牙形状的影响下一些线条从可见的物象中被抽离出来（立体主义准则），另一种情况则是，物象被完整保留了下来。这就使得神经的绘画活动连续不断地发生波动，时而强调塞尚那般纤维状的曲线，时而弃之，物象在无尽的解体或是整合中来回震荡。因此在个体的理解中，这个阶段具有这两个体系的神经特质。个体神经的刺激被激化了，甚至外在的行为表现也反复交替，突然的愉快被平静代替，反之亦然。这取决于各种各样附加元素之复杂性的支配，比如，月牙形的元素引人深思，带来寂静，当绘画者为了使自己能够理解他正在攻坚的体系会紧绷自己的意识，并努力用理论来解释它，而一旦他成功找到了问题的解决途径时，他就会在画布上记下答案，仿佛是在记录一段谈话或一首小曲。而我将实验持续下去，并加重立体主义附加元素的比例，也就是说，持续注入立体主义第二、三阶段的附加元素，直到个体因无法坚持下去而变得衰弱，实际上，就是要绘画者连续好几天在同一个地点原地踏步，再也画不出任何一笔，仿佛进入一种绘画的瘫痪状态。个体在塞尚主义、立体主义两种文化间寻找准则的过程中开始变得暴躁不安。绘画者希望通过理论的计算来解决问题，并认识到失败，即便在理论中的答案是正确的，也无济于事，因为此时用塞尚体系的状态来组织绘画的渴望已然十分强烈，并占据上风。于是，问题无法只用一种基本的、意识中固有的理论来解决，而需要通过潜意识或是纯粹的感觉来解决。所有这些症状都表明两种附加元

1__ 中译注：罗伯特·拉斐洛维奇·法尔克［P.P. Фальк］（1886—1958），画家、教育家、"红方骑士"［Бубнововалетцы］艺术团体的创建者之一。1921 年他曾执掌维捷布斯克人民艺术学院中的一个工作室。

2__ 中译注：天文学中，用 α、β、γ……依次表示星座中星的亮度，α 星就是一个星座中最亮的星。

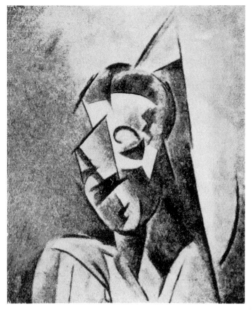

63

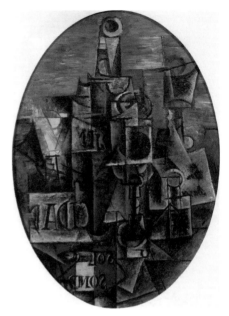

64

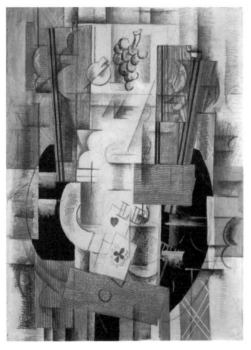

65

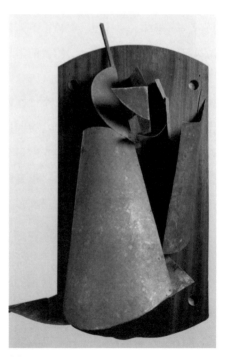

66

图 63~66　　　立体主义的各个阶段

素之间的斗争，或展现了各个绘画神经组织的不同束支在刺激后产生的对抗，神经的刺激能够催生出各种各样运动的图解（素描），在刺激中我们也看到了两种文化的元素或是附加元素（曲线类型）。这里我们就应该注意到最精彩的一个节点，即当绘画者在必须给出某种解决方式时，绘画的临界点就出现了。我在其中一个临界点中发现，塞尚纤维状的元素开始被愈发地彰显出来，最终战胜立体主义的月牙曲线，且塞尚主义者依然留在了绘画的道路上，没有进入立体主义阶段。在此情况下，不得不给这类绘画者一个独立于其他流派的房间，以便他们巩固业已嫁接在他们身上的，比方说塞尚的纤维状文化。该文化需要被发展到百分百的程度，为的是让他们的机体在希望中得到完满的饱和。这种饱和状态搭建起理解来自立体主义第一阶段的新的绘画刺激的基础与根基。

我的研究对象是两位塞尚主义文化的绘画者，其中一位虽然被注入加倍剂量的立体主义元素，但仍坚持了很久，机体呈现出对立体主义曲线的剧烈反抗，立体主义曲线总是在解体并接纳各种形象。这里进行着意识与在塞尚的和谐体系中被定调下来的潜意识中枢的对抗，而意识在理论层面上被说服去相信立体主义，并不断建立出立体主义月牙状的形式与色彩。尽管绘画者倾向塞尚文化，但意识还是提出了一系列为绘画者所接受的逻辑前提。意识不断战胜神经知觉中的潜意识分支，证明了立体主义的全部优势及其真理性。然而我已提前看到了月牙状线条的发展及其界限与衰败。为了加快渡过临界状态，我引入"至上主义直线的形式"并通过理论逻辑让至上主义元素来施加影响，迫使意识更快地前进，继而加重潜意识中枢，也就是创造中枢的工作强度。这样一来，绘画者吸收了来自三种附加元素——运动状态、色彩、表达手法和结构各不相同的三种文化的混合物，即纯粹绘画性的、组织松散的塞尚主义文化；结晶状的，具有严谨的几何性的立体主义文化；作为平面建构的至上主义文化。

通过编排这种结合，我得到了一种折中主义的混合，换言之，我给出了一种无法由此进行绘画建构的物质。机体受到了三重影响，这种影响或许会催生出美学上的、折中式的怪象。为了解每一种附加元素的作用以及绘画者对此的反抗，我将三种体系注入绘画者体内，期待看到绘画者建构活动走向紊乱，希望通过将三种不同的绘画文化结合到一种形式中的方式来加重他的绘画工作。另一方面，在实践中绘画者自己发现，每一种取自其他文化的元素都有其独特作用，实际上也确实如此，每种这样的元素都有自己的色彩并成为新结构中的细节。因此，画布就应该是被一部分的描绘、一

部分的色调和一部分的色彩所覆盖的。这是三个矛盾因素，其中的两个——色调和色彩与绘画者所致力于的，姑且说是塞尚的描绘准则相悖。我知道，绘画者不会本能地接受所有的矛盾，他们需要意识来解决矛盾，也就是要弄明白那些妨碍绘画体构成的因素。诚然，这样的工作对绘画者而言是困难而令人疲惫的，而且，这妨碍了绘画在"无意识情绪"（用绘画者本人的话说）的激励前的表达。在这种情况下，绘画者应该集中攻克某一件事，在各种附加元素中选其一并将其培养起来。我发现，尽管绘画者极为努力地想在至上主义直线文化中站稳脚跟，但他应该在塞尚文化前就倒下了，因为至上主义在他那里只是在逻辑层面上被理解，被当成理论来理解，而绘画者全部的内在早已被设定为写照性的模式。如此，我便十分清楚地解释了三种不断注入实验对象的附加元素的影响程度。

接下来，我对其他绘画者进行了研究，研究着眼于不同的附加元素在达到临界准则前的壮大与发展。从中我发现，在准则的终极，比如在塞尚主义文化的准则终极，立体主义曲线在自己典型的结合中开始暗中发展起来。在这一阶段，绘画者理解了理论的论据，可以轻松地将它们编入神经系统之中，并用理论的基础，或用艺术潜意识的方式来处理这一系统，所以他的神经系统是按照立体主义的准则来设定的。在这一阶段中，月牙状形式的发展多次倾向至上主义直线文化，但是我用各种方式阻挠这种趋势的发展，因为这是理论逻辑带来的结果。我努力把绘画者留在他自己体内发展起来的立体主义附加元素的纯粹文化中，把他与未来主义和至上主义隔离起来，此后他就会用非同寻常的力量在立体主义各个体系中构造出不同的绘画的聚合体。但只要一解除隔离，神经系统就会立刻开始受到新元素的滋养，在立体主义体系的底片上便记下了新的形式，或是不符合立体主义结构的元素，进而创造出折中主义的现象。在一种情况中，当隔离被解除，在至上主义体系中注入立体主义元素时，立体主义元素扰乱了整个画面。在被打乱的画上我们不仅可以发现立体主义元素，甚至能够看见塞尚那黏稠的绘画物质。这就使我得出一个重要的结论，即在绘画者那里，绘画文化在严格隔离下的接替发展会将机体定格在其最末一种的文化中，该文化将作为机体永恒的活动状态，且这种接替的发展排斥万事万物，它在潜意识中只建立唯一的体系。绘画者与形式的关系不会卷入折中主义的混乱之中。当受到新的附加元素影响时，这类绘画者就已经理解了这一附加元素本身，并且不会将这个元素引入自己现有的体系中，而是开始研究这个元素，将它发展到之后的新体系之中。

在观察中，我将几种不同的绘画者区别开来并分成几个类型 <A、B、C、D 等，其次这些类型在某种程度上又可以分成几个独立的组别：A_1、A_2……B_1、B_2 等。特别典型的组别有：>[1] A_1、A_2D、A_3D、A_4、A_5。类型 A_2D 与 A_3D 是放空个体的类型，A_4 是折中主义者的类型，A_5 则是同类的或是固定不变的类型。任何一种由类型 A_1 生产出来的绘画文化都可在放空的类型中发展起来。放空的类型 A_3D 善于变换成另一种绘画文化，这种文化是在 A_1 驱使下被嫁接给 A_3D 的，而 A_3D 也能成为该文化栖息、壮大的土壤。A_3D 在绘画结构中成为恒久不变的类型，在这一点上它有别于不稳定的、善变的，甚至创造出绘画文化的其他形式的 A_1。在类型 A_2D 中能够发展出一种文化，然后摆脱这种文化，再接受另一种新的文化，A_2D 有着这样的机体，它善于再生并采用嫁接于自身的新文化的形象。类型 A_2D 的放空个体能够长久对抗，并发展嫁接到自己身上的某一种绘画文化的附加元素，从而在不逾越现有体系的框架下，创建出绘画流派。A_2D 的放空个体们能建造自己的放电球，其中积聚着在 A_1 的驱使下被嫁接过来的附加元素的能量。如果这些能量耗尽，那么该个体就处于放空的状态，即不带电状态，他就又可以接受任何一种无论是来自从前还是来自未来的文化，并以此为生。换言之，如果 <A_2D 类型的绘画者 > 是立体主义者，那么就可以回退到塞尚，从塞尚再回到莫奈、雷诺阿，甚至到柯罗。我用了很多年时间观察的绘画者身上发生了类似的情况。往后一旦有机会能够发表所有的材料以及对绘画者的研究成果时，我会力图推出一本单行本来阐述这一研究，其中将会给出更丰富的描述以及照片材料。

A_2D 类型中的放空个体具有很强的稳定性和理解力，他们能承受很大的电压，能够创作出强有力的作品。在我观察研究的 A_2D 类型的绘画者中，有一些人持续数年经受城市金属文化的巨大电压，但另一些从属于类型 A_3D 的放空个体保存不住能量，一年也维系不了，他们需要类型 A_1 的存在。而 A_2D 的绘画者离不开稳定的环境，他们要在其中生存，并以最有力的形式释放自己的能量，但他们能够在孤单中维系好几年。如果他们离开这个环境，被带到另一个文化中，那么在几年的时间里他们身上金属电

1__ 中译注：<> 内是从德译本译回俄文的部分，下文同。

荷的饱和状态就会化为乌有，他们就会诉诸围绕在自己身边的形式。其作品本来富有动感的表面开始变得生硬粗糙，随之瓦解成一块块笔触，并构成树皮一样的且带有各种的色调的物质，并不可避免地带来布面的松散性，与此同时作品会趋向塞尚式的表面，之后进一步趋向印象派的表面，而这必然会是一种从平面性到塞尚式的用真实描绘覆盖画布的倒退过程。[1]

　　下述这种症候可以帮助我们研究 A_2D 类型的绘画者，当他与另一个环境发生接触时，这些症候便立刻表现在画布表面刚强、弹性状态的松动上，表现在金属性质结构的瓦解上，表现在几何的形式、平面、聚合体的崩塌上。反之亦然，当绘画者落入金属环境时，本来松散的线条和赋色的斑点趋向缜密的紧实，在绘画者的画布上总是可见各种影响过绘画者本身，并能打破先前在他身上已固化的表面结构的附加元素。在前一情况中绘画钢铁般的表面开始软化、消散，并构成面糊般的质感，带着那种色调纷乱的、黏糊的浓稠感。线条的松动就标志着这种症候的出现，在一些情况下这些线条会变成纤维状，通常还会构成相互层叠穿插的点，即诸多在稠密的页岩般的压力状态下的点。而被冲淡的彩色表明了绘画活动形式的松弛，神经系统从绷紧的、分立的线条状态变成纤维式曲线的结合。大脑绘画的中心似乎减缓了自己的离心运动，而此运动的程度曾是如此剧烈，在离心机的壁板上纤维状的线条接受了单一的、直线的、紧绷的形态，而被甩在离心机壁板上的色彩则构成了一种紧实的、金属式的、调性状的或色彩的聚合物。大脑绘画中枢里被弱化的离心感觉揭示了所有上述物质在自身松弛状态中的情况。相反，离心运动的加速会将松散的物质和线条带入紧绷的状态。换言之，绘画者就像是一个线轴，线轴上绕着线，而线轴结实与否取决于其本身旋转的速度。绘画者被某一种状态吸引到相应的环境中，也就是说，要么被带到距离城市的最近点（绘画的近日点），要么就被远远地带离城市（远日点）。在城市里，那些在画布上描绘纤维状的线条或者描绘松散的、面糊状的点的绘画者将承受色彩那连续不断的松软的堆积。在金属电压、金属机器和金属导体中，绘画者则无法吸收色彩的能量或者线条，他的大脑将被搅得混乱，而意识没有能力将两条强力绷直的线条结合起来，意识纯粹就是薄弱的、破烂不堪的。意识将一直会在墙壁的明与暗中寻找稳定的对比关系，寻找微妙的浅蓝、褐绿色调下那松散的、黏土般的赭石色，并饱受对色彩的畏惧。绘画者的技法将表现在运动中交错的笔触里，就像造壁一样，特别像在堆砌砖块。这是典型的架上绘画者，他们的作品可以被分为两种技术——可见的方式与不可见的方式

的绘画产物。在时间中，他们的绘画之路就处在运动的轨道上：塞尚和伦勃朗，即近日点与远日点。如果 A_2D 类型的放空个体返回到城市文化的环境里，那么反复的情况会伴随出现，也就是说，他们的绘画状态将会吸收弹性的形态。但我还没有发现过这种倒退的情况，我也倾向于认为机体不会接受绘画发展阶段的倒退，这一类型者更有可能变成恒常的，或说是真实绘画的慢性病人，而不会重新回到金属环境中离心运动的中心点。漏掉的时间（隔离）阻碍了他们，运动中心开始加剧旋转，而他的意识无法负担这种情况。在绘画中这一个体在自身渐离金属中心的过程中（现在他还处于其中，比如在立体主义中）度过了一段时间的空隙（隔离的时间），这种空隙分为两个中心。其中一个中心是将个体带往乡下，比如带往塞尚，而另一个中心在隔离时间内会为自己获得更多电压，并通过诸如未来主义艺术，或者运动的至上主义一个阶段表现出来，而这两种艺术是无法为一个离开城市前往乡下的画家所理解的。这类画家的神经系统在生理上如此衰弱，以至于它无法组织其脑中四处逃窜的元素，也无法将这些元素维系在新的意识结构中，混乱的状态就此产生。画布，即表面结构、色彩、色调、技法的堆砌物——所有这些都混合成表面结构、色彩、色调和技法的一种无力状态。我们可以看到绘画者绘画神经的各种状态特征，而借这些特征我们可以判断绘画者所处的环境，也可以判断，他的绘画刺激源属于哪一个时期，以及他应该属于哪一种类型。我已经开始了这方面的研究，但仍然需要大量的工作和用以分析的资料（比如研究赋色变化的原因，以及确立这项准则）。顺带一提，放空的 A_2D 类型始终跨越不了各种绘画附加元素发展的已知界限。A_2D 类型的绘画者一直处在两种环境的边界上，也就是处在城市的运动绘画的金属文化与农村的运动绘画的金属文化之间。他们站在了两种影响力之间，对城外生活最低程度的向往已经足够把他们带离来自金属电极的电流。对云朵、峭壁、树林的描绘开始吸引他们，一切都是稀松的、松散的自然写照，但这写照是真实的。A_2D 类型的绘画者没有自我的意志力，他只能维系他人的意志并精心培养这一意志。如果需要将他固定在某一个绘画类型中，也就是说，把他置于某一种已知的情形或环

1__ 我并不想在此写出研究对象的名字，但我还是希望他们能来信告知我，他们是否在这些类型中寻找自我。

境中，那么就需要对他进行严格的监督。对绘画者的分类可以按照色彩能量之紧绷程度的不同等级来进行。A_2D 类型总是处在某种影响的羁绊之下，其本身没有自己独立的附加元素来改变这一影响，该类型也不具备发展壮大从而克服影响的条件，而 A_1 类型可以轻松克服影响。但是，在 A_2D 类型中可以维系任何体系的附加元素文化，A_2D 类型可以成为很好的环境体并创造优良的流派。这个元素，对任何学说都是最有价值的，可以在这个元素中装载子弹和火药，注入炸药，灌输经典，国家的理念和体系能在其中得以维系。A_4 是折中的，是最危险的类型，A_4 总是将一系列的碎片、元素统统混杂到一个整体中，希望从一连串相互矛盾的体系中创建作品，希望协调那些不和谐的元素，假如用政治术语来形容，这种形式会被称作"绥靖主义者的形式"。

在绘画艺术中，附加元素对知觉或视觉中枢、对各种现象意识的实质性改变产生了巨大的影响。A_1 类型的绘画者始终具有这些附加元素，他们总是有能力把所有人可见的物象整合到不为人知的形象中，在元素关系的新结构中重塑事物。进入绘画者体内的附加元素扰乱了知觉中枢，现象呈现为另一种形象。之所以如此，是因为在附加元素的作用下，反映在意识中的事物的本来形象被重构为一种由附加元素导致的结构。因此自然对象就变成了塞尚的真实，立体主义的真实或是未来主义的真实。我对一位被嫁接上某一种绘画流派之附加元素的绘画者进行了观察，从中发现绘画聚合物的状态正开始在形态上发生改变。对此我倾向于这番解释，即在他那里发生着某种对已知聚合物质量之感觉的震荡，这种震荡与诱发该情况（即线条、点、体量的缩小或放大）的附加元素相符。每一次大脑受刺激部分（如果有这一部分的话）的震荡都不一样，震荡又取决于不同附加元素作用引起的对神经的刺激、震颤。覆盖在画面上的这样的点或线的聚合物就是最终在画布上表现出来的刺激、骚乱、震荡的结果。因此，在画布表面，我们获得了各种新的来自大脑底片曲直关系的刺激的投影，这些投影对生活而言逐渐成为真实。这类绘画者不具备过人的视觉，不能像所有人一样观看，却只能根据不同的附加元素准则放大或缩小自己的知觉，而附加元素的形式会随着不同绘画者的不同知觉而各异。掌握这些新的关系准则才有可能让绘画者在自己周遭的现象中看到这些准则，才有可能让绘画者通过不同的附加元素准则来理解新的形式并将其表现出来。根据不同的准则，现象中的一些元素褪去了，因此这些元素改变了自己的形象，变得让那些无力搞清楚为什么会这样的人费解。大众不会去密切关注一种自然的现象或是一种绘画的形式是如何被带到新的平面中的。人们通过立体主义看到的小提琴在

形态上发生了变化，从客观的形式转变为一种新的绘画平面的主观形式，在这个结构中，小提琴本身消失了，其形态被重构成一种绘画的平面，成为一种非客观性的形态。因此先前在第一个平面中所见的物象就此消失。物象在新的平面中溶解，再也不为大众而存在，而只为那些天才而存在，他们有能力将形式的一种外在形态带入另一种存在的平面。作为乐器的小提琴被带入绘画的平面，于是它就不再是乐器。对元素间旧关系的意识开始无物象化，各元素开始在绘画知觉中建立起自己新的秩序。我借此来解释在各种其他平面中物象的更替，以及新现象的视觉。画布呈现的是已经被表现出来的视觉，而视觉是绘画者状态的形式，根据这一形式我们可以知悉该状态的成因，其大脑运作的阶段，并可以判断他属于哪一种附加元素的类型以及哪一种个体的类型。每一种附加元素都会带来体系中关系的新的外在形式，建立绘画文化的新形式，因为每一种这样的附加元素是新时代或新结构的平面。同一种现象的反复出现就要求我们对它们分组并整理，此后该现象或许就可被纳入已知的准则中，对绘画者而言，它起先是一种主观的现象，之后它就变成客观的描绘活动。这样才能成功地将大众从第一个平面的符号中引导出来走向第二个平面。当类型 A_1 的不同成因被揭开后，绘画中就产生出了各种各样的附加元素，而这种情况随处可见。在其他现象中也存在各种因由——这是特殊人群能察觉到的附加物，是引发形态发生变化的因由。一系列已知的与未知的结合构成这些因由，这一系列结合构建了新秩序的环境，以及文化结构的新形象。

不得不提的是，一种绘画文化附加元素的出现也许并不会影响到绘画者所处的经济、政治环境中的关系。在绘画线条中，每一种附加元素对接受、拒绝各种各样的生活环境都起到重要作用。比如，立体主义者和未来主义者绝大部分是城市居民，这是他们的地理条件，农村和农民对他们而言是陌生的，但农村和农民是绝大多数传统绘画者的条件。立体主义者和未来主义者完全聚焦于城市、工厂的能量，反映城市强力的、运动的几何主义，因此他们趋向金属文化。但是塞尚主义文化下的绘画者将会渴望走出城市，他们对农村、乡镇完全不陌生。但塞尚主义者把巨大的优先级给予了各种城郊小城、小县城和省城。如果涉及权力与建设事业，这两类绘画者之间可能会发生战争。立体主义者和未来主义者会说，农民及其黑麦一般的文化应该被金属化；塞尚主义者则会相反地说，城市要农民化，要止住城市的运动，把城市变成公园，变成平静而松散的物质，而不要变成紧绷的金属物质。因此在这个意义上，作为某种附加元素的育苗场，人种志条件对绘画文化不同的附加元素十分重要。人的环境、他们意识的范围、

这种意识活动运动的速度等也都很重要。如果把权力给塞尚主义者，那么运动的金属城市就变成了充满树林、山坡、池塘的城乡，有时候还带有砖石小屋，屋子有着独特的结构和色彩。在这个绘画的公园里，马达和机器没有一点儿权力，国家采纳的是另一种秩序，另一种生产方式。因此，人种志条件对任何一个绘画者而言都是十分重要的，在这个环境中一个附加元素可以壮大也可以死亡。如果我们需要得到一个绘画者百分百的工作能力，那就需要维护他的生存条件。

塞尚的流派可以全部地归属到一种与县城的能量中心密切关联的绘画类型，那里有石头房子、小山坡和准公园。这是米勒那般绘画的农民运动之后的第一步，这一运动的绘画文化建立在农村的中心，即一种农民的绘画文化，这一发展线路经由巡回画派一直延续到我们的时代。这一发展路线完全站在城市或者工人艺术的对立面，因为工人生产金属文化，他们催生运动。我想说，工人的艺术起源在立体主义那里，也就是绘画开始消失的那一刻。过去，在塞尚的绘画看来，农村中心并不合适，然而在他的绘画文化看来，主要由不可穿透的几何形状、平面和体所组成的金属状态的城市文化，也就是工人、司机、飞行员的文化也同样是毁灭性的。未来主义文化，以及立体主义发展的第一阶段的文化是在这里开始的，立体主义第一阶段在自己的思想上与未来主义对立，因为未来主义在与无物象的至上主义相似的立场上重构现象。立体主义第一阶段处在乡镇塞尚主义文化的边界上，而立体主义第三、四阶段位于金属文化中心的边缘。紧随未来主义之后，还有一种新的至上主义直线性的附加元素 [супрпрямая] [1]，我用这个词来命名运动的至上主义附加元素。空气是适合它的环境，好比空气对飞机和大气中的动态住宅物 [планиты] [2] 而言是必要的环境一样，这是俯瞰形态的至上主义。动态住宅物存在于大气空间中，在它的作用下我们可以动态地去规划陆地上的建筑；这种动态的规划可以是至上主义体积的或是平面的构成，并可以分裂成动态的至上主义和无物象建筑的至上主义，后者即一种基于方形附加元素的静止状态。这两种至上主义的动态元素无法在没有金属文化的农村中得到发展，金属文化会自发对抗所有的城郊、僻壤以及各个权力中心的建筑，还有农民的艺术，从而复兴工业艺术，也就是工人的、司机的、飞行员的艺术。城市像蜘蛛一样，将电报线伸向农村而扰乱农村，并在农村大肆筑造铁路，向下铺设在地上，向上通向天空。就像蜘蛛将苍蝇拽入网中一样，城市用铁轨将农村拖进自己的中心，在自己的离心机中重塑农村的意识，将农村的松散性变成能量的直线，并以铁皮、玻璃、电流的形态返还。

国家不得不将艺术领域中的每一种文化看作一个个独立的现象，各自有各自的组织结构，对应地索求自己的环境（自己的气候），因为每一类绘画者都具有自己艺术创作的附加元素，而为了创作的镜头发挥最大的作用，就需要为了这个环境条件而守住一切。"塞尚主义者"应当在绘画文化的权力中心之外拥有一座学院。每一类绘画者都拥有接受或拒绝来自环境影响的特性，他们的结构和色彩受该环境的牵制。如果接受得多，那么绘画者花在拒绝上的力气就少，就越发有力地去创造，也越发不会使自己的机体感到疲惫。这种绘画文化对个体的殖民运动为科学与艺术的各个方面带来裨益。自然、半自然、农村与城市、人类的金属文化都是绘画元素发展的环境。就好比医学中不同的气候条件之于细菌的不同种群，有的气候条件会助长一种疾病、一种附加元素文化的发展，有的则不然。农村的气候和人种志环境的条件，以及农村的生产中心对很多绘画文化是有害的、不利的，而城市的条件则是有利的。比如对立体主义、未来主义和运动的至上主义来说，农村的条件是不利的，就像对于科赫杆菌来说，有些气候条件是不利的。在这种情况下，至上主义直线和科赫杆菌都会在绘画者身上变得同样缓和。如果我们有可能将未来主义者、立体主义者以及运动的至上主义者带离城市到农村中把他们隔离起来，那么他们就会渐渐地从附加元素的控制中摆脱出来，转向最初的状态、最初的起点，回到自然对象中，因为机体势必会花费巨大的力气来拒绝接受周遭的环境，而逐渐地随着疲惫程度的加剧，机体先是变得与环境的压力不

1__ 中译注：супрпрямая 即 супрематическая прямая 之合成词，意为"至上主义直线的"。

2__ 中译注："住宅物"［Планита］是马列维奇至上主义建筑中的一个概念，指陆地上人类居住用的房子，是一种由不同大小、不同尺度的方柱相互衔接、穿插而成的构成体。不得不提及的是，与之对应的还有另一个更著名的概念"建筑原型"［Архитектон］，源自希腊语 architekton，在马列维奇至上主义中指那些由方柱层叠、穿插构成的建筑模型，模型多用石膏制成。相比前者，后者更多旨在探究一种实验性的"至上的原型"。而从构词法来看，该词即由建筑［архитектура］与构造、构造术［тектоника］缀合，释为"建筑的构造术"。马列维奇对这一词汇的运用最早可以追溯到 1915—1916 年间至上主义在体积空间中的尝试，当时除了平面绘画作品，还出现了他创作的三维几何形体。在 1923 年左右，马列维奇正式用 архитектон 命名系列石膏模型，如 архитектон А、архитектон Б。（参见 Хан-Магомедов С.О. Архитектура советского авангарда. Книга 1. Проблемы формообразования. Мастера и течения. М.: Стройиздат, 1996. С. 103.）

相上下，但在势均力敌之后，机体由于变得衰弱便接纳了环境。环境就这样自行进入机体并引发反应，机体也就变成了同样的乡下人，成为一个与环境平等的元素，并成为一个整体。幸运的是，我所观察的带有各种各样附加元素文化之嫁接成分的绘画者都无法在城市里得到发展，因而不得不在偏远的地方工作。有时我会打听他们的状态，但不会与他们直接通信，以防自己的成果被披露、流布开来，从而对他们造成某种影响，就像处方会对病人造成影响一样。在一定时间之后，我在这些人之中发现了一些反应，他们正处在与环境压力势均力敌的一头，而我很容易预见他们之后的衰败。在他们体内存在的立体主义月牙状文化（布拉克、毕加索）或是至上主义直线文化（马列维奇）会被不带有金属文化、运动、几何主义以及紧绷的人种志条件摧毁。个体的意识运作开始变得越发散漫，因为它没有遇见与自己相适应的，本可以供立体主义月牙状文化（布拉克、毕加索）或是至上主义直线文化（马列维奇）发展的环境。在农村，绘画者的机体开始对周遭的各种条件做出反应，屈从于这些条件的相互作用，并表达出对应这种相互关系的形式。于是，原本被嫁接上城市环境元素的个体最终消失了，就像一切在城市环境中发展起来的疾病在农村中消失一样。

艺术可以在这种意义上类比医学，在城市里，一个从偏僻的疗养院回来的人会感觉自己是一个健康人，而城市社会把这个人看作病愈康复的人。这种情况也在艺术中发生。比如，远走乡村的立体主义者从乡村带着很多风景作品回到城市，在公众和评论家看来，他重拾了健康的艺术。这样一来，作为城市艺术的立体主义、未来主义和动态的至上主义，在公众和所有专业艺术评论的眼里就是一种病态的事物，它需要接受自然，即农村（风景）的治疗，需要离开城市文化的能量中心，为了使它看不到金属和砖石、马达、机器，而是能去看一看大雁、峭壁、牧场、奶牛、农民，让它去遇见著名的乡村风景画家或是风俗画派，好比带它去就医一样，并按照医生的处方对自己的立体主义或未来主义绘画的重疾加以治疗。这就是农村进攻的理由，农村的艺术在金属运动的形态中消失。在城市，即新的人类自然的文化中，城市社会至今尚未有机地发展起来，且总是被拽着逼向市郊别墅，一点点地向自然靠近。我借此解释自然对象对绘画者的牵引力。因为未来主义不是对形象的描摹，是被诟病为病态的，所以农村的绘画形式要发动起义对抗城市，对抗未来主义，并希望控制后者。假如立体主义、未来主义和至上主义是一种病症的观点是正确的，那么就必须承认另一个观点，即城市本身作为一个运动的中心相比于平静的乡村就是病态的。要知道，城市既通过自己

的文化影响机体，又改变着绘画者，而绘画者会把受到的来自动力机器、工厂、马达的影响变形为一种新的绘画形式。由此可证，唯有一个社会在其意识中具备运动的生产活动，新艺术才能够在该社会中存在；未来主义不能在一个民众过着半游牧生活的社会生存。城市的文化波及某些边远的地带，并用自己的缆线、铁路、高架、拖拉机、汽车、电动农具占领各个偏远的农村，改变它，并将农村化为自己的一部分。绘画者惧怕金属城市，因为在这里没有绘画，有的是未来主义。要知道，未来主义不是农村的艺术，不是住在农村的农民的艺术，它是工人的艺术，城市人的艺术，代表了一种完全站在农民对立面的文化，是运动的文化，自然为了艺术就催生出了另一些有别于农民阶级的条件。未来主义者和工人做着同样的事情——在绘画和机械的形式中创造运动的事物或运动的公式，以及力的测量器。他们的意识永远处于流动的状态，他们运动的轨道是不同的，在春夏秋冬之外，因此他们作品的赋色也不会受节气的羁绊，而是仰赖于某种速度的状态。与农民不同，在他们那里没有纲领性的工作准则。城市的作品表达流动的速度，这也是城市（被称作"动态的"）的内容；与之对抗的是农村，农村拥护平静，因为在金属化的进程中，在一种联合之下农村感受到了新的表现法则，这种联合可将各个独立的、使用原始木犁的家庭作坊联结在一个新式多铧铁犁之下，这个铁犁可以把分散的土地整合成一大块耕地。农村反对不寻常的事物，甚至反对新的农耕工具，因为这类工具破坏了个体的耕作活动，所以农民要捍卫木犁，将其与电动的铁犁对立起来。

　　由此我们得出了结论，城市文化早晚都会夺取全部农村，让农村屈服在自己的技术与灯火之下，城市文化会剔除农村正常的自然生活，建立城市的准则。只有在这样的条件下，未来主义艺术才能在农村中也可以获得自我表达的力量，因为此刻农村已然不是农村，而成了一个中心，这个中心联系着许许多多其他的中心，联系着金属主义的大部队。未来主义是工人的真实艺术，是城市的真实艺术，但这一艺术现在正受到来自于农村艺术拥趸的可怕压迫。在艺术层面，这些拥趸在此时完全是乡下的，而在实际生活中恰恰相反，他们接受未来机械学，因为生活本身是未来主义式的；生活流动得越快，被更大的速度表达力所淘汰的事物的数量就越多。但这并不意味着，未来主义者就要去反映机器本身的样子，机器只是运动的形式，未来主义者将形式与自己的能量相乘得到了新的公式或新的形式。这是未来主义者独有的特性，而所谓的写实主义绘画者不具备这样的特性，反之，写实主义者的区别在于，他们的乘法形式是：

1×1=1。这个可见的 1 在其转向新能量的过程中并没有发生变化，但实际上，这个 1 能够分解成许多，并创造新的外在形式。与其他的绘画者一样，未来主义者也将城市元素放到潜意识中重新处理，在他身上没有多少学术方面的理论储备。工人能在多大程度上搭建强力电波系统的一个个元件，能在多大程度上构建起运动中心各种速度的表现力，决定了他的运动的生活能在多大程度上成为未来主义内容的一部分，也就是说，未来主义能在多大程度上成为他的艺术（艺术的表达）。由于工人正这样在做，像架上绘画那样表现在二维平面上的绘画领域就没有了地位，这样的绘画领域也不会成为城市中工人的文化。架上绘画可以在农村中壮大起来，那里有它所需的环境。这里我们似乎得到了两个结论，一个是通向金属组织、物质组织的结论，伴随着未来主义艺术；另一个是停留在绘画造型层面的结论，伴随着造型的架上艺术。绘画艺术似乎分成了两条道路，一部分带着发挥着色功用的材料滞留在先前的状态和各种原则中；另一部分开始走向不同的环境，即走向真实的空间，在这个空间中，在立体主义和未来主义的公式下，我们为城市的这种中心动态力量建立起物质的表达。还有第三种倾向，它表现在艺术走向生产形式的过程中，这是一种虚假的艺术倾向，这种倾向在其巅峰状态时会采取组合材料的方针，这是种抽象的、美学的组合，艺术的物象在未来应该靠这种组合来形成。这样的作品只可能是艺术的，或可能被归属到建筑运动领域的各种风格之中，但绝不会被归属于技术（工程）之流。

在工业化的环境下，绘画在消失，建筑也在崩塌。这种情况下，由于误解，绘画和雕塑的艺术会作为一种逐渐蜕变成实用艺术的元素而留存下来。农村的艺术和绘画能在多大程度上得到表达取决于未来主义在多大程度上受到压迫。这就表明在城市社会中农村主义并没有被根除，而从另一个角度出发，宣传思想的绘画在艺术的形式中日渐凸显，这是政治的艺术，广告的艺术，在其中流露着工人的思想或是新生活的宗教教义。在凸显教义的思想层面的同时，还一如既往地会出现表现领袖、导师、殉道者等面容的需求。而为了大众能够认出自己，画作就会完全依照自己的形象或近似形象被创造。建立在城市运动的旋转力量之上的艺术却被人们排斥，因为在这样的艺术中没有面容。于是，我发现艺术又可以分为三个阵营：真实描绘的农村艺术，非真实描绘的城市艺术以及实用的、宣传的、意识形态的艺术，同时绘画者本身也就分成这三种类型，而三者各自的认知、秉性和力量是互为矛盾的。农村的绘画文化向城市的金属文化发起进攻，并指责金属文化不为大众所理解。原始木犁是任何一个农民和小

孩子都能够理解的，可一整个村子都不认识电动铁犁这种从未有过的怪物。诚然，相比实验室里的实验员或是与坩埚相伴的工人，农村的大众对田地上的农民形象更为熟知，所以就会要求绘画者去创造能为大众所理解的作品。一个农民会说，需要创造那种每个人都能懂的铁犁。未来主义者会反驳道，未来主义作品是能够为大众所理解的，只是大众需要先学习未来主义作品，也就是说，要人们从一个平面转移到另一个平面。工人也会说，我的电动多铧铁犁也是易懂的，而且每一个人都能够操控它，哪怕孩子也可以，只是人们需要先学习怎么用它，人们需要转移到这把铁犁结构的新平面中，为的是看到这件工具新的真实性，这样一来电动铁犁就会变成一个客观的知觉。▬

1923 年 [1]

1__ 中译注：包豪斯本未注时间，译者根据俄文本添加。俄国学者认为，这里的时间是指该文起笔的时间，那么文章的完成时间必然更晚。马列维奇经常会标注一个思想出现的时间。在艺术文化研究院的档案中仍有不少文献提及马列维奇在授课时读的是本文的各种过渡版本，所以更不用说这个最终校样上标注的时间了，完稿的时间可能是 1926 年。（参见 Малевич Казимир. Собрание сочинений в 5 т. Том 2, ред. Г.Л. Демосфенова, А.С. Шатских. М.: Гилея, 1998. с. 321.）

第二部分

至上主义

至上主义

我理解的至上主义就是造型艺术中纯粹感觉的至上性。

对至上主义者而言，客体世界中的现象本身没有意义。极为重要的只有感觉本身，但感觉绝不受催生它的周遭环境所羁绊。

所谓的感觉在意识中的"汇聚"本质上意味的是，借助现实的知觉将感觉的反映集合起来。在至上主义艺术中，这类现实的知觉形象没有价值……不只是在至上主义艺术中，在普遍的艺术中亦是如此，因为艺术作品真正的、永恒的价值只存在于感觉的表达中，无论这件作品属于哪一个"流派"。

在某种程度上，学院派的自然主义、印象主义者的自然主义、塞尚主义、立体主义等所有这些都只是不同的辩证方法，而这些方法本身无论如何都无法决定艺术作品固有的价值。

描绘物象（物象即描绘行为的目的）本来就是一件与艺术毫不相干的事情，但在艺术创作中借助物象的行为并不会消除艺术作品自身高超的价值。因此，对于至上主义者而言，采取的表现方式始终既要最大限度表达出感觉本身，同时又要尽可能忽略对物象的惯有依赖。物象本身对至上主义者没有意义，知觉形象也就没有价值可言。

感觉是最为重要的……所以艺术便趋向了无物象的绘画，也就是走向了至上主义。

那么，从以上简短的论述中可见，艺术已经走向了纯粹的无物象性，而我将这一跳脱出来的行为形容为超越一切的，也就是至上的。艺术走向了一片荒漠，在其中，除了对空无的荒漠的感觉，别无他物。艺术家从一切观念中解放出来，从种种形象和概念，以及发源于它们的物象中解脱出来，从辩证生活的全部框架中解脱出来。

至上主义哲学就是如此，它将艺术带回其自身，也就是说，至上主义不会把艺术引向对世界的研究，而是将其引向对世界的感觉，不引向对世界的考究、触碰，而是引向对世界的感觉与感知。

至上主义哲学敢于认为，虽然从古至今，艺术都在为展现宗教思想和国家意志服务，但艺术将会建起一个新的世界，一个感觉的世界，从对世界的感觉中形成自己的生产活动。

因此，在无物象艺术的荒漠中，将会建立起一个感觉的新世界，一个艺术的世界，这个世界将用艺术的形式来表达一切自我的感觉。

艺术从作为世界认知的物象性中解放出来，在这股普遍的艺术洪流推动下，我于1913年开始采用正方形的形式，正方形在评论家看来是纯粹荒漠的感觉。评论家和公众一同惊叹道："我们喜爱的一切都消失了。在我们眼前是一个白色边框中的黑色正方形。"公众和评论家一起努力寻找可以摧毁荒漠的咒言，力图在正方形之上重新召回那些现象的形象，这些形象能够重建原本那个充满了对物象和诸多精神关系之爱的世界。

实际上，这是艺术渐渐走向高峰的时刻，每迈出一步，这一时刻都变得更惊心动魄，也变得更轻盈，愈发远离物象，现实的轮廓也越发地隐没进蔚蓝而深邃的苍穹。艺术之路伸向越来越高的地方，且直到那里才终结——所有事物的轮廓从那里消失，那些我们过去所爱的、赖以生存的事物没有了形象，不再有知觉形象，取而代之的是一片荒漠无垠的展开，意识、潜意识以及空间认知都迷失在这片荒漠中。无物象感觉的穿透波充斥了整个荒漠。

弃绝形象的世界、意志的世界、知觉的世界，对我来说也是惊心动魄的。我曾在这个世界中生存，也曾不断再现它，并将其视为存在的现实。但是，轻盈的感觉拖拽着我，将我带到寸草不生的荒漠里，荒漠没有形状，只有感觉，而这已然成为我的内容。

对公众和批评家而言，荒漠之所以为荒漠，是因为他们习惯认为牛奶就应该装在瓶子里，而当艺术展现出赤裸裸的感觉本身时，他们就认不出了。然而，我在白色边

框内描绘的并不是一个赤裸裸的正方形，而只是荒漠的感觉，而这就已经是一个有内容的事物了。艺术走向高处，走向山巅，为的是让那些作为意志和知觉之伪概念的物象不断地从艺术身上剥落下来。形式中包含各种感觉的表象，可以为我们所见，换言之，就是过去会把装奶的瓶看作牛奶的表象，而这样的形式也消失了。因此，艺术随身带走的只会是对处在其纯粹、原始的至上主义状态下的各种感觉的知觉。

或许，在我称之为至上主义的艺术形态中，艺术重新回到了自己最初纯粹感觉的阶段，这些感觉之后变成一个海螺的外壳，在壳的外面是看不见真正的本质的。

海螺在感觉里成长起来，并把本质藏匿在自己的身体里，无论认识还是知觉都无法呈现这个本质。因此，我认为，拉斐尔、鲁本斯、伦勃朗、提香等人都只是这个美丽的海螺，是这个躯壳——人们无法看到在它背后的艺术感觉的本质。而当这些感觉从躯壳中被掏出来时，人们就不认得了。所以，人们把描绘的图像误认为是隐匿在图像背后的本质的样子，但本质实则与图像没有一点瓜葛。而感觉之隐匿本质的面容可能完全与所描绘的样子相悖，当然，前提是此面容是完全无面容的、无形象的、无物象的。

这就是为什么至上主义方块一度让人觉得赤裸，因为海螺的躯壳脱落了，绘画中流光溢彩的形象剥离了。也就是为什么公众甚至到现在还坚持认为，艺术在走向死亡，因为艺术丢失了人们所喜爱的、赖以生存的形象，艺术失去了与生活本身的联系而变成了抽象的事物。艺术不再对宗教、国家、社会和日常生活感兴趣，也不再对艺术创造了什么、公众是怎么想的感兴趣。艺术远离了它的本源，并因此会走向消逝。

但实际上并非如此，至上主义无物象的艺术中充满了感觉，而那些艺术家在物象、形象生活，在理念生活中也曾有过的情感，始终原样地留存在他身上。问题仅仅在于，艺术的无物象性是纯粹感觉的艺术，好比失去了瓶子的牛奶，按自己的形态独立生存，拥有自己生活，而不依赖瓶子的形式。何况，瓶子的形式也完全无法表现牛奶的本质和味道。

同样，动态的感觉也无法通过人类的形式来表现。要知道，如果人能展现自己动态感觉的全部力量，那么就不必创造机器了；如果人本身能表达速度的感觉，那就不必创造火车了。

所以人通过各种其他外在其自身的形式来表达自身内在的感觉。飞机的发明不是因为具备了合适的社会、经济条件，仅仅因为人身上存活着速度的感觉，存活着运动，而这种运动始终在人体内为自己寻找一个出口，并最终在飞机的形式中得到了表达。

另一种情况，当这一形式被应用于经济贸易中时，就会得到带有写照之感的同一种图像——我们在"伊万·彼得罗维奇"[1]"国家领袖"或"面包商贩"的面容背后，无法看到形象的本质以及形象产生的本源，因为"伊万·彼得罗维奇的面容"就像是那个五彩斑斓的躯壳，在躯壳背后的艺术本质是无法看到的。

于是艺术仿佛就成为表现"伊万·彼得罗维奇"面容的专门方法、技法。于是就连飞机也成为具有功用的物象。

事实上，二者都没有任何的目的，因为无论哪一个事物都是由其本身感觉的存在而生发出来的。飞机是一个处在手推车与蒸汽火车头之间的事物，就像游走在上帝与撒旦之间的恶魔一样。恶魔不是生来就被指派去勾引修女的，就像莱蒙托夫笔下的那样。[2] 同样，飞机也不是用来将信件或巧克力从一个地方运到另一个地方的。飞机是一种感觉，不是有功用的邮政工具。作品也是一种感觉，不是一块可以包裹土豆的布料。

这样一来，仅仅由于感觉注入的力量大于人的负荷能力，所以任何一种感觉都应该找到自己的表达方式，并由人将其表现出来。因此，只有那些我们在全部的感觉生活中所见的结构才会出现。如果一个人的机体没有能力为自己的感觉赋予释放出来的表现形式，那么他就会死去，因为感觉会彻底扰乱他全部的神经系统。

这是否就促成了生活中一切五花八门的形象，且对任何一种感觉体系的创造而言，这是否就是新方法、新形式的表达？

至上主义是各种元素关系下新的无物象的体系，感觉能借助这个体系被表达出来。至上主义正方形是第一个元素，从正方形这里构建起至上主义的方法。

"没有了面容、物象"，人们说道，"艺术必将彻底死亡。"

人们还说，"宗教和经济环境孕育了美学和艺术。"

但并非如此，至上主义无物象的艺术中充满了这样的感觉，以及那些在物象、形象生活，在理念生活中也曾有过的情感。过去是在理念的需求之下形成了艺术，一切的感觉和知觉都由种种形态表达出来，而这些形态的创造是出于另外的原因，并有别的用处。举个例子，过去如果一位绘画者想要表达神秘的或是动态的感觉，那么他就会通过人或是汽车的形式来表达。

换言之，从前绘画者在展现各种物象时，表达出自身的感觉，但物象完全不是被用作于此的。因此我认为，艺术正在无物象的道路上寻找自己的语言、自己的表现形式，这种形式则源自于一种感觉。

至上主义正方形是第一个元素，总的来说，各种感觉表达的新形式从正方形这里在至上主义中构建起来。而在白底上的正方形本身，就是一种发自于空无的荒漠之感的形式。

所以，任何一种感觉都应当找到自己的作为释放的表达方式，并按自身的节奏在形式中被表现出来。这种形式也将会成为那个渗透着感觉的符号。任何一种形式都会有助于联系那种借由知觉得到实现的感觉。

白色边框中的正方形已然成为无物象感觉的第一个表达形式（图67）。实际上，白色的部分不是用来围绕黑色正方形的边框，而仅仅是荒漠、空无的感觉，其中，方块状的形态成为第一个无物象感觉的元素。这不是至今人们犹有所言的艺术的终结，而是真实本质的伊始。人们认不出这一本质，就像人们认不出戏剧中扮上相的演员，因为扮相掩盖了演员真实的面容。

但这个例子也可能指明另一面，即之所以演员能表演成另一个面容，表现成一个角色，就是因为艺术没有面容。的确，每一个演员在自己的角色中感觉到的不是面容，而仅仅是一种对正在被表演出来的面容的感觉罢了。

至上主义既是终点又是起点，在这一刻感觉赤身裸体，艺术重回自身，卸下面容。至上主义正方形作为一个元素，就像原初人类的面庞，面庞的再现要表达的不是图案的感觉，而只会是节奏的感觉。

至上主义正方形根据不同的感觉在自己的诸多变化中创造了各种元素的新的形态，以及这些元素之间关系的新表象（图68～图90）。至上主义企图弄清楚世界的无面容特征和艺术的无物象特征。这就等同于要摆脱认识世界的企图，从对世界的知觉和触觉中挣脱出来。

在艺术世界里，至上主义正方形作为纯粹感觉艺术的元素，就其自身的感觉而言，并不是什么新事物。古希腊古罗马时代的圆柱从为生活服务的地位中解放出来之后，

1__ 中译注：常见的名字、父称组合，由于当时的私人企业往往用创始人或持有人的名字作为商标，文中的"伊万·彼得罗维奇"可以被视为商标、品牌的泛指，甚至是商业、资本力量的象征。

2__ 中译注：此处马列维奇借用莱蒙托夫长诗《恶魔》中恶魔与塔玛拉的故事来作比喻。

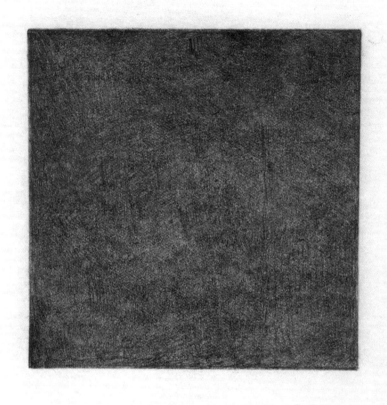

图 67　　至上主义基本元素——正方形
1913 年

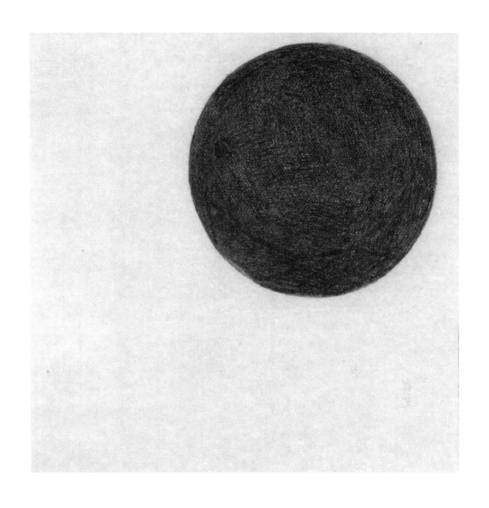

至上主义基本元素——正方形之后的第一个元素，由此产生出不同的至上主义形式　　图 68
1913 年

图 69　至上主义第三个基本元素
1913 年

070

至上主义正方形的运动——被动形成的新的双平面至上主义元素
1913 年

图 70

图 71 | 被延长的至上主义正方形
1913 年

由若干正方形组成的至上主义构作　　图 72
1913 年

073

图 73 　　形成对比的至上主义诸元素
　　　　　　1913 年

获得了自我的真实本质，圆柱变成了单纯的艺术感觉，成为无物象的艺术本身。

生活作为一种社会的错综关系就像一个无家可归的流浪汉，走进艺术的任何一种形式，并将其当作避难所。此外，它还坚信自己是任何一种艺术形式的起源。一夜之后，生活就会像抛下一个无用的东西一样离开这个借宿之地，但我们会发现，当生活放开了艺术之后，艺术变得更有价值了。博物馆所收藏的艺术不再是一种具有功用的创造物，而成为无物象艺术本身，因为艺术从来都不源自功利的生活。

无物象艺术与旧艺术之区别将仅仅在于，旧艺术的无物象性只有在游荡的生活转向对更有利可图的经济条件的追寻后才会显现，而新艺术的无物象性，尤其是至上主义正方形完全出现在走过来的生活之前。

无物象艺术的身边没有窗户和门，正如一种精神的感觉，它不为自己寻求福祉、功利之物或是思想交易的利好——不要福祉、不向往"应许之地"。

摩西的艺术是一条为了带领人们抵达"应许之地"的道路，所以这样的艺术至今还在建造功利的事物和铁轨，因为从"埃及"被带出来的人类早已厌倦了步行。而现在人类又厌倦了乘坐火车，开始学习飞行，并且已经能飞得很高，但人类并没有看见"应许之地"。

正因此，摩西对艺术从来没有过兴趣，现在也是如此，因为对他而言，最重要的是寻找"应许之地"。

因此，他驱赶抽象的现象，拥护具象的现象。他的生活不在无物象的精神中，而是只寓于对盈利的数学计算之中。所以基督不是来巩固摩西功利性的律法的，而是来废除这些规矩的，因为他说，"神的国就在我们心里"。[1] 换句话讲，即没有任何一条道路可以通向"应许之地"，也自然没有适用的铁路，没有人能够说"应许之地"在那儿或是什么别的地方，因而也就没有人能够带路。人们已经走了几千年，可"应许之地"没有出现。

尽管有着寻找通向应许之地的真理之路，以及努力制造实用的物象的种种历史经验，但人们还是没有放弃，甚至越发使出浑身气力，拿起大刀披荆斩棘，可惜空大刀只是在空中空砍，因为在空间里根本没有什么荆棘，只有想象的幻觉罢了。

1__ 中译注：化用《路加福音》17:21。

历史的经验告诉我们，只有新艺术可能创造那些绝对、永恒的现象。一切都消失了，唯纪念碑永恒。

因此，在至上主义中出现了一种从艺术感觉出发来重新看待生活的思想，这一思想将物象的、功利性的生活与艺术对立起来，将功用性与无目的性对立起来。而此时，摩西主义就会开始最为猛烈地攻击无物象艺术。摩西主义急需在至上状的建筑原型的感觉巢穴上凿开一个孔钻进去，因为在奋力寻求有功用的物象之后，它需要喘息。它需要给自己量身定做一个合适的小酒馆和避难所，它需要为后续行程准备更多的燃油。

然而，就好比蝗虫的口味与蜜蜂不同，新艺术的尺度与摩西主义的也不同，所以摩西主义经济的律法不能成为新艺术的准则，何况感觉不懂经济学。古希腊古罗马的宗教神庙之所以绝美，并不是因为它是某一种生活形式的避难所，而是因为其形式是由造型关系的感觉形成的。这就是为什么它能留存至今，而其周遭的社会生活形式已不复存在。

至今，我们的生活从幸福的两种角度出发而发展着：一种是物质的，小酒馆那样的经济角度；另一种是宗教的角度。然而，理应有第三种，即艺术的角度。但是第三者在前两者看来不过是实用的现象，因为它的形式来源于前两者。而经济的生活无法被放在艺术的角度下来审视，因为艺术还没有成为太阳，无法像太阳一样用自己的光热孕育出小酒馆那样的生活。

实际上，艺术在生活的建设中扮演着重要的角色，留下了泽被数千年的美妙绝伦的形式。艺术有着独特的能力与技艺，这是人们在追寻乐土的物质道路上无法企及的。艺术家用画笔、刮刀创造了伟大的作品，创造了那些实用机械的发达技术无法制造之物，这难道不令人惊叹？

抱有最为功利的观点的人们也终究在艺术中看到了极盛时刻，诚然，在这一时刻站立着的是"伊万·彼得罗维奇"，他是生活的拟人化身，但依然需要通过艺术的帮助，这一面容才成为极盛的容光。所以，纯粹的艺术仍旧囿于生活的面容与面具，因此我们无法看见生活在艺术的角度下本应展现出来的形式。

似乎整个机械的、实用的世界都应该有同一个目的，即这个世界要为人们腾出用于基本生活的时间（这种基本生活就是要让艺术成为"其本身"），这个世界要为了艺术的感觉而去限制饥饿的感觉。

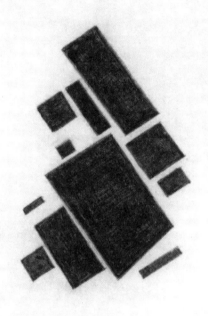

至上主义诸元素的结合　　　图 74
1913 年

图 75 运用诸三角形式的至上主义构作
1913 年

至上主义诸元素构作（飞行的感觉） 图 76
1914—1915 年

图 77　　经过搭配的至上主义构作
　　　　（金属声音的感觉——动态，白色——金属的色彩）
　　　　1914 年

至上主义构作　　图78
（电流的感觉，电报术）
1915 年

图 79　　至上主义构作——白中之白（白色的寂静之感）
　　　　　1916 年

人们不断追求构建功利性的、目的性的事物，同时压制艺术的感觉，这种倾向应该加以重视，其实，处在纯粹功利形态中的事物并不存在，超过百分之九十五的事物都来源于造型的感觉。

我们无须追寻便利的、功利性的事物，因为历史的经验已经证明，人们从来没能创造出这样的东西。所有当下收藏在博物馆的作品都将证明，没有一件是便利的，或是为达到功利的目的的。否则，作品就不会被放在博物馆中，所以说，如果博物馆中的一件作品过去看似便利，那也只是看似而已，而这一点如今可以通过下列事实得以佐证，即被收藏的作品不适用于日常生活，而我们当代的"功用之物"也只是在我们看来如此，不远的未来也会证明，这些东西将毫无用处。全部的未来都会证明，艺术所创造的一切是美的，所以，我们所拥有的只能是艺术。

也许，至上主义无所畏惧地从物象的生活中离开，为的是能够到达被裸露出来的艺术之巅，从纯净的山尖俯视生活，并在艺术的造型感觉中折射出生活。的确，没有什么是永恒的，也不是所有的现象都能坚定不移地、实实在在地被建立在山巅之上，因而我们无法把艺术建立在它的纯粹感觉之上。

我看到了各种感觉相互间的剧烈斗争，上帝的感觉对抗撒旦的感觉，饥饿的感觉对抗美的感觉等。但进一步分析后，我发现是作为不同感觉之反映的各种形象和知觉在斗争，是这些感觉引发了各种幻象，带来了关于各种感觉间的差异、优点的认知。

因此，上帝的感觉力图战胜撒旦的感觉，同时要战胜肉体，也就是战胜所有对物质的惦念，要说服人们："不要为自己积攒财宝在地上"。[1] 如此一来，对所有财富的催毁，乃至对艺术的摧毁，结果都只会被用作一种诱饵，来引诱那些在本质上饱含艺术之富丽堂皇的感觉的人。

在上帝感觉的作用下，出现了"作为生产"的宗教，以及一切工业的宗教用具等。

在饥饿的感觉作用下，人们建造起工厂、制造厂、面包房，制作出一切经济的小酒馆性质的东西。肉体被歌颂。饥饿的感觉同样呼吁艺术把自己应用于实用的物象形式，

1__ 中译注：马太福音 6：19。

图 80　　至上主义的寂静元素
　　　　　1917 年

至上主义构作（磁吸力的感觉）　　图 81
1914 年

这依然是为了让艺术去引诱人们，因为人们无法接受单纯的实用之物。为此，这些东西的生产就需要两种感觉——"美的感觉和实用的感觉"（正如公众所言，"讨喜又有用的感觉"）。甚至连食物都要盛于艺术的餐盘之上，仿佛放在别的盘子上它就不能吃了一样。

我们在生活中还看到一个有趣的现象，唯物主义无神论者站到了宗教的立场上，或者反之，宗教信徒成了唯物主义无神论者。这意味着他从一种感觉向另一种感觉的转变，或意味着一种感觉在他体内的消失。我将这一变化归咎于感觉反映的作用，这一变化把"意识"带入运动之中。

因此，我们的生活就像是一个无线电台，其中汇聚了不同感觉的电波，各个电波在不同事物的形态中得到体现。而这些电波的开与关再次取决于控制无线电台的人的感觉。

某些感觉会潜伏在艺术的表象之下，这也是有趣的现象。无神论者之所以会把一幅圣像保存在博物馆中，仅仅是因为这幅圣像披上了艺术感觉的外衣。

由此可见，艺术在生活中扮演着最为重要的角色，但我们不能就以此为根本的出发点用另一种眼光看待面包。

我们不能说，生活只存在于某种感觉之中，也不能说一种感觉就是除此之外一切的重要基础，抑或说是感觉之外的一切都是蒙骗和错觉。在有的场合，生活就是感觉的形象出演的一场戏；在有的场合，生活是纯粹的感觉，是无物象的，是超越形象、超越理念的。

所有人不都是在各种形象之中努力呈现各种感觉的演员吗？在表达宗教感觉的时候，牧首不就是披着法衣的演员吗？将军、士兵、会计员、管理员、电锤工，他们不都是各自剧本中的角色吗？他们扮演着这些剧本，沉浸在如痴如醉的状态之中，就好像在真实世界中就存在着他们手里的剧本一样。

在这永不落幕的生活之戏中，我们还从未见到过人类真实的面孔，因为无论对谁提问"你是谁"，人类都会说："我是一出感觉之戏的演员，我是商贩，是会计员，是军官。"而且，这种确定性甚至还会体现在护照上，就像一个人的名字、父称和姓氏一样写在上面，这种确定性必然让任何有需要的人相信，这个人真的不是伊万，而是卡兹米尔。

至上主义构作（磁吸力）　　图 82
1914 年

图 83 　至上主义构作（运动以及再次停顿的感觉）
1916 年

至上主义构作（经过搭配的感觉：圆与方）　　　图84
1913 年

图 85　　　　至上主义构作（宇宙的感觉）
　　　　　　　1916 年

至上主义构作（世界空间的感觉）
1916 年

图 86

我们本身对自己而言是一个秘密，这个秘密掩盖了人类的形象。至上主义哲学对这个秘密充满疑虑，因为它怀疑是否真的存在一个需要被掩藏起来的人类形象或面容。

没有一件表现面容的作品是在描绘人类，作品只是画了一个面具，透过这个面具流露出某一种无形的感觉，以及我们称之为人的东西，或许明天它会变成一头猛兽，后天又变成一个天使，这都取决于感觉有着怎样的存在状态。

画家好像也确实遵照着人类的面孔在创造，这是因为在这副面孔上他们见到了最完美的面具，而他们可以借助这个面具表达不同的感觉。

新艺术，正如至上主义一样，摒弃了人类的面孔，就好比让中国人从字母表中剔除物象的、写照的面容，建立了另一种符号来表达各种感觉，因为他们在后者那里能体会到极其纯粹的感觉。因此，表达感觉的符号不是感觉的形象，释放电流的开关不是电流的形象。绘画也不是面容的真正写照，因为根本不存在这样的面容。

因此，至上主义哲学不会去探究世界，不触碰世界，不观察世界，只感觉世界。

于是，在 19 世纪 20 世纪之交，艺术重回自身，走向对感觉的纯粹表现，剔除了强加于自己身上其他的感觉，即宗教思想和社会思想的感觉。艺术将自己置于与其他感觉同等的地位。所以每一种艺术的形式都只将这一最后的基础视作自己的根源，并由此来看待全部生活。

庙宇的建造只能是这样的，即其中的每一件事物都不是在功利的、宗教的感觉上理解而得的事物，而只是造型感觉的构成，尽管这些事物是由上帝的和艺术的两种感觉组成的，也就是由游走的思想和不变的恒定的感觉组成。这样的庙宇只有在其形式方面是永恒的，因为在它之中，存在着艺术之永恒感觉的构成。它是艺术的纪念碑，但不是宗教形式的纪念碑，因为我们甚至都不知道何为宗教形式。

如果不是经过了艺术家之手，这些"功用的"事物就不会被藏入博物馆。艺术家将艺术的感觉带入这些事物与人当中。这就证明，事物实用性的感觉只是偶发的，实用性从来都没有意义。

如果一件东西不是由艺术的感觉创造的，那么它就不会带有抽象的、永恒的元素。这样的东西就不会被收藏在博物馆里，而是任凭时间处置，而如果博物馆收藏了这件东西，那就等同于留存了人类无知的事实。这样的东西是一个物象，即一种不稳定性、一种瞬时性，而与此同时艺术作品是无物象的，所谓稳固的、永恒的。人们认为艺

至上主义构作（来自宇宙的神秘"波"的感觉）

1917 年

图 87

图 88 至上主义构作（神秘主义意志的感觉：拒绝）
 1915 年

至上主义构作（无物象性的感觉）　　图89
1919 年

家创作的是无用的东西，但其实，艺术家的无用之物将永恒存在，而有用的东西只能存在一天而已。

就此而言，如果社会将创造一个人类生活的构作设定为自身的目标，以便"平安和喜悦"能够降临，那么必须将这一构作建造得恒定而不可变，因为但凡一个元素改变了自己的状态，就会导致既定构成的破坏。

我们看到，艺术家的艺术感觉正在一种逐渐不再变化的关系下建立起诸元素的构作。随之，他们就可以创造出永恒的安宁。而收藏了业已"无用的"作品的博物馆能够见证，无用之物原来比有用之物更为重要。

公众没有发现这一点，即超越必要之物才能看见真实的事物。出于同样的原因，人们也无法构建彼此间的安宁，因为动荡的事物封锁了安宁，没有价值的东西掩盖了有价值的东西。

所以，处在生活之中的艺术事物缺乏价值，显然是因为它们自身承载了许多不必要的东西，那些尘世的、日常生活的东西。但当它们从无用中，也就是从毫不相干的东西中解放出来时，它们就获得伟大的意义，并被收藏进那些特定的处所，即被称之为博物馆的地方。这就说明，强加于艺术之上的功利主义只会贬低其价值。

那我们现在可以从饥饿的感觉，从艺术功用的构成性角度出发来评价艺术吗？或者是否可以用"有用的生活"来衡量"无用的"艺术？我认为是不可以的。这会导致荒谬至极的结论和对后者的评价。饥饿只是感觉的一种，我们不可以从其他感觉的角度出发来衡量饥饿。

感觉需要你坐着、躺着、站着，感觉首先是可塑的，可以带来相应的造型形式。因此，无论椅子、床还是桌子都不是实用之物，而只是造型之物，否则艺术家就不能感觉到它们。所以，如果说一切的物象都是按自己的形式从饥饿的（实用性的）感觉中诞生出来的，那么这一说法是不对的。为了证明这一点，就需要我们仔细地对这些物象进行分析。

通常来讲，之所以我们无法认知实用的物象，是因为要是我们了解它们，早就将它们创造出来了，何况，我们显然也没有必要了解它们。我们也许只能够感觉它们，可又由于感觉是无形的、无物象的，我们在感觉里无法看到物象，所以知觉会试图调用"知识"来克服感觉，而这种尝试最终计算出不必要的、实用的物象之和。

空间中的至上主义诸元素　图 90
1915 年
（1923 年 1 月前已经实现的程度的扩充）

与此同时，感觉明白艺术家的造型创作，正因此感觉可以将这些作品创作出来。所以对我们而言，感觉创作出来的作品永远是符合我们对美的感觉的作品。因而，艺术家成为一位优秀的感觉传递者。

所有源于社会环境的事物都是短暂的，而源于艺术感觉的作品都是超越时间的。如果一件作品中含有接纳了造型感觉的社会元素，那么在不远的将来，但凡社会环境发生一丁点儿的变化，这些社会元素就会丧失自己的效力，从结构中脱离，那么留下的只有造型的感觉，而这种造型的感觉在社会生活的千变万化中不会发生改变。

当下具有绘画感觉的新艺术为新建筑赋予形式。被称之为至上主义的新元素成为建筑的元素（图91和图92）。这种元素绝不会从任何一种社会的生活构造中而来。甚至，这种新艺术现象既不为资产阶级所知，也不为社会主义者和布尔什维克所知。前者认为新艺术就是布尔什维克的艺术，而后二者认为它是资产阶级的艺术（见1927年4月2日的报纸，文章《社会主义的大教堂》，原载于《列宁格勒真理报》1926年5月版[1]）。

社会的环境是由饥饿的感觉造就的，只能带来与之相应的事物，这一环境只寻求纯粹的物质的准则，而不是造型的准则。社会的环境无法创造艺术，正如蚂蚁无法酿造蜂蜜一样。这就是为什么会存在艺术家，他们，本质上讲，创造了国家的价值。

新艺术明确地证明，它是造型感觉的产物，在新艺术中没有任何社会结构的符号，之所以社会主义者会将其看作是毫无用处的，是因为他们从中看不到社会的结构，既没有看到任何的政治形象，也没有看到任何的宣传成分，尽管后者并不能排除艺术家成为社会主义者、无政府主义者等的可能。

现在，正如我说过的那样，艺术重回自身，为的是建立一个源自艺术造型感觉的自己的世界。这一志向使得艺术中的物象消失了，使得我们周遭事物的形象以及社会环境的样貌消失了。

于是，艺术放弃了描绘生活的能力或者说功能。而为了放弃描绘生活的能力，每一位这样做的艺术家都在挣脱生活的主人时付出了惨痛的代价，如今生活的主人无论如何也不能为自己的利益而利用艺术家了。

但这种情况在艺术史中屡见不鲜。艺术始终在创造自己的世界，而其他的观念都

曾在这个艺术世界中找到了自身的一处居所，这不是艺术的过错。树洞本不是为鸟儿筑巢所用，就像兴建的庙宇也全然不是出于为宗教观念提供载体的初衷，因为首先，这是艺术的庙宇，时至今天，庙宇仍是其本质，就好比树洞首先仍是树洞，而不是鸟巢。

就像我们当下也面临这样一个新的事实：新艺术开始为自己创造感觉的造型世界，同时，艺术发生了转变，从在画布上勾勒设计方案走向在空间中构建这些关系。[2]

1__ 中译注：马列维奇原文中写出的是该文德译名 *Kathedrall sozialistische*，实际上即指 1926 年刊于《列宁格勒真理报》的谢雷 [Г. Серый] 的《吃皇粮的修道院》[Монастырь на госснабжение] 一文。该文从政治取向上激烈地批判了艺术文化研究院的工作，致使艺术文化研究院于 1926 年末被叫停，而艺术文化研究院的文集编纂工作也被搁置，被责令进行严格的审查。这也导致原本作为文集重要组成部分的"附加元素理论"没能顺利付梓，间接致使马列维奇就转向包豪斯，通过德方来实现出版的愿望。需要指出的是，谢利是格里戈里·谢尔盖耶维奇·金格尔 [Г.С. Гингер] 的笔名，出身德裔移民家庭，是 20 世纪俄国艺术理论家、艺术批评家。

2__ 中译注：包豪斯文本《无物象的世界》就此结束，本次汉译也在此落笔，但俄文手稿没有结束，具体情况详见译后记。

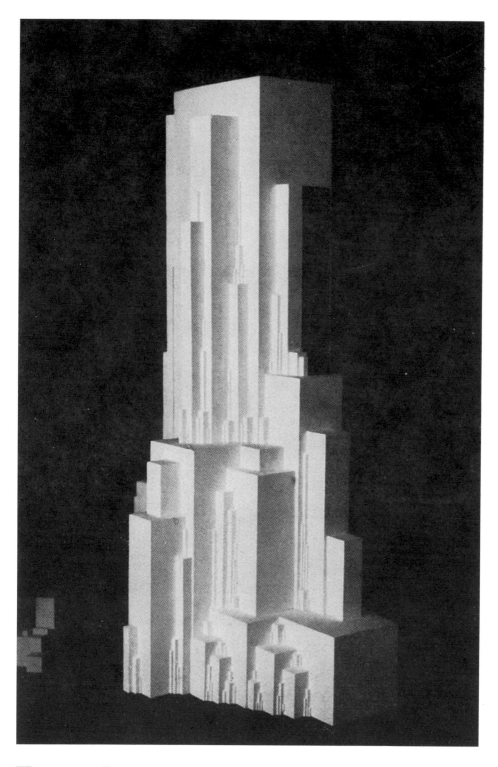

图 91　　　　至上主义建筑原型"Г"

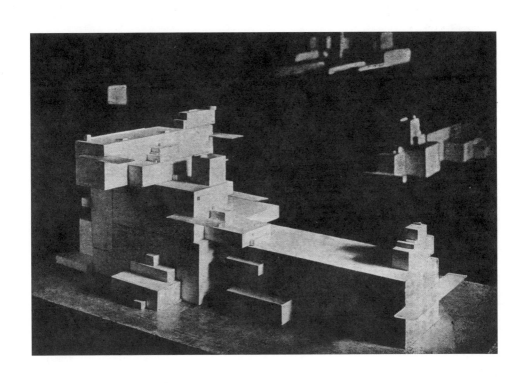

至上主义建筑原型 "A"　　图 92

● 图版说明

105

《无物象的世界》之出版始末
与马列维奇艺术文献

"卡尔·马克思著书，撼动了这个世界。

而我将著书，抚平这个世界。"

——卡兹米尔·马列维奇 [1]

　　卡兹米尔·塞维里诺维奇·马列维奇 [Казимир Северинович Малевич]，俄国先锋派领袖，至上主义的创造者。虽然我们很难将至上主义、无物象艺术理论视作一套严格意义上的哲学，但作为艺术家的马列维奇力图向纯粹的哲学思辨靠拢，并付诸实践，留下大量的文本，因此，在理论化的道路上，他比同期的俄国先锋派艺术家都要走得更远。他将绘画视作一种人类感觉的表达形式，但其内在的方法论却是一种嫁接而来的机器理性，因此他同时将绘画定义为一种理论逻辑的计算结果 [вывод]。马列维奇较早地在绘画中实现了先锋性与前艺术的彻底决裂，从他的理论模型来看，我们或可说至上主义绘画、无物象艺术是先锋性在架上绘画范畴内所能达到的极值。面对无物象的断崖，今天的观者也很难在经典的艺术史经验中找到出路，这就直接地彰显出马列维奇理论思想的重要性，以及解读文本的意义。

1__ 语出马列维奇信件，参见尼古拉·哈尔之耶夫 [Н.И. Харджиев]. Харджиев Н.И. Полемика в стихах (К. Малевич против А. Крученых и И. Клюна) // Русский литературный авангард. Материалы и исследования. Под ред. М. Марцадури, Д. Риции и М. Евзлина. Trento, 1990. c. 213.

幸而，各种契机使得马列维奇大量的原始手稿被保存了下来，如今主要收藏在俄罗斯国家文学艺术档案馆［РГАЛИ］、圣彼得堡国立中央档案馆［ЦГА СПб］、圣彼得堡国立中央文学与艺术档案馆［ЦГАЛИ СПб］，以及阿姆斯特丹市立博物馆［Stedelijk Museum］的马列维奇档案、哈尔之耶夫档案中。译介、理董这笔丰厚的艺术文献遗产，为我们回到彼时的语境来重新理解马列维奇以及 20 世纪初的俄国先锋派提供了可能。

《无物象的世界》[1] 无疑是马列维奇最广为人知的著作，这无不得益于最早将该篇收录并出版的"包豪斯丛书"。1927 年德文译本 Die Gegenstandslose Welt 问世，标志着马列维奇的理论第一次正式走向俄国域外。该书与同期在柏林举行的首个马列维奇欧洲个展，一同使欧洲世界更深入地了解了至上主义理论、附加元素理论、建筑原型［архитектон］、运动的住宅物［денамопланита］等概念，以及至上主义绘画，也再次将 20 世纪初俄国艺术的新变革、新思想推介向欧洲世界。[2] 但有趣的是，《无物象的世界》长久以来没有正式发刊的俄文本，最广为流传的版本就是包豪斯丛书的德文本，该本是由德国画家亚历山大·冯·里森［Alexander von Riesen］从俄文译出的。尽管马列维奇事后对德译本的质量极为不满，[3] 但该本在很长的一段时间里，依然成为西方学界中《无物象的世界》最重要的也是唯一的版本。

造成这一情况的原因是错综复杂的。一是，1925 年马列维奇收到德方邀请举办展览的信件，他在回信中明确表达了要在德国出版《绘画中的附加元素导论》的意愿。因为他希望柏林的展览不仅是他的个展，更应展出当时整个国立艺术文化研究院［Гинхук］的创作成果，为了详尽地解释绘画者的艺术认知在心理层面的变化，就需要配合出版与之相关的理论书籍。此即《无物象的世界》在德国翻译出版之初衷。二是，在赴德以前，《无物象的世界》在俄国的付梓以失败告终。准确来说，当时我们今天所熟知的《无物象的世界》还未形成，是包豪斯人将"绘画中的附加元素导论""至上主义"两篇文本编辑合成后才有了如今本书的体例。而需要指出的是，马列维奇的"附加元素理论"在 1927 年德文本问世以前早已形成，他本想在俄国将这一内容编入国立艺术文化研究院的学术论文集。该论文集的出版计划始于 1925 年初，一度计划出版包括马列维奇、尼古拉·普宁［Н.Н. Пунин］、米哈伊尔·马秋申［М.В. Матюшин］在内的一批研究院在职人员的文章。但是由于遭受 1926 年谢雷《吃皇粮的修道院》一文的严厉抨击，论文集被人民教育委员会学术总办审定为"不具备学术研究性的""不符合行为规范的"作品，遂责令停止出版，后连艺术文化研究院也于同年被迫关闭，

甚至马列维奇本人也连带着被踢出国立艺术史研究院造型艺术实验室的编制。[4] 可见，"附加元素理论"在俄国的出版计划全面受阻，加之作者本人也被官方排挤，种种原因迫使马列维奇谋求其他的出路，而此时正值德国递来橄榄枝。三是，马列维奇在旅

1__ 俄文原名 Мир как беспредметность，习惯译作"非具象世界"（参见马列维奇.非具象世界 [M].张含，译.北京：中国建筑工业出版社，2015.），这一译法可能受到早期英译 The Non-Objective World 用词的影响。在此，翻译的难处有二。一，беспредметность 的译法。马列维奇认为"物象" [предмет] 不存在，他提出"无物" [ничто] 的学说。"非具象"一词无论在本质上还是在潜在的歧义上都与"抽象"粘连，无法绝对摆脱对"象"的依赖。根据马列维奇艺术的进阶式发展观，即便是立体主义或康定斯基的抽象，也还是尚未进步到至上主义阶段的落后观念。之所以马列维奇要消除"物象"的存在，是因为他意在建立一个超脱的、全新维度的新世界，而"物象"作为一种知觉派生的形象无法揭露新世界的纯净本质。新世界需要在一片纯粹的空无中，在一个元层面从头建立起来。故此，今将 беспредметность 汉译作"无物象（性）"。二，书名 Мир как беспредметность 的翻译。现今，西方学界也用新英译 The World as Objectlessness，新德译 Die Welt als Ungegenständlichkeit 代替旧译。显然，西语之间的转译可以完美实现语言结构的对应。倘若参考叔本华《作为意志和表象的世界》（俄文书名为 Мир как воля и представление）的做法，那么本书书名可以严格对译为"作为无物象性的世界"，然译者考虑到本文终究非严格意义上的哲学文本，顾及其可读性，最终定作"无物象的世界"。须澄清的是，邵大箴很早就认识到至上主义是与自然物象的决裂，并使用"无物象的世界"的译法（参见邵大箴.论抽象派艺术 [J].文艺研究，1988 (1): 126-143.）。而近来也有译者采用这一译法（参见马列维奇.无物象的世界 [M].张耀，译.重庆：重庆大学出版社，2019.）。
2__ 在 1922 年柏林举办的第一届俄国艺术展和 1924 年在威尼斯举办的第十四届国际艺术展上，都有马列维奇的作品展出，虽然并非个展，但从 20 世纪 20 年代起马列维奇已经在俄国境外的欧洲世界获得了一定的声誉，这得益于当时他的两位忠实信徒——弗拉迪斯拉夫·斯特尔热明斯基 [В. М. Стржеминский] 和埃尔·利希茨基 [Э. Лисицкий]，前者在华沙，后者在德国极力宣扬马列维奇的艺术。另有，1925 年，马列维奇的文章被收录在《欧洲年鉴》 [Europa Almanach] 一书中，匈牙利画家拉约什·瓦伊达 [Lajos Vajda] 为此做了长达 11 页的批注。参见 Celebrating Suprematism: New approaches to the art of Kazimir Malevich. ed. Christina Lodder. Leiden and Boston: Brill, 2019. p. 8.
3__ 按加林娜·捷莫斯芬诺娃 [Г.Л. Демосфенова] 的说法，要不是马列维奇无法阅读学术性的德语译文，他绝不会同意包豪斯德文本对自己文章的缩减和肆意概括。因为他从字面上就发现了大段的删减，并察觉到了编辑对自己理论的误解。参见 Малевич Казимир. Собрание сочинений в 5 т. Том 2, ред. Г.Л. Демосфенова, А.С. Шатских. М.: Гилея, 1998. с.13.
4__ Малевич Казимир. Собрание сочинений в 5 т. Том 2, ред. Г.Л. Демосфенова, А.С. Шатских. М.: Гилея, 1998. с. 313-319.

德期间全权由德文本译者亚历山大·冯·里森一家招待，后来里森一家获得了马列维奇极大的信任。亚历山大本人是画家，他的弟弟汉斯·冯·里森 [Hans von Riesen] 是雕塑家，二人的父亲曾作为工程师举家长居莫斯科，后因第一次世界大战爆发被迫遣返回德。因此，兄弟二人自幼便是德裔俄人，说着流利的俄语，对俄国文化耳濡目染，又同样从事艺术，那么马列维奇与里森家联系密切的原因就不言自明了。[1] 最终亚历山大成为马列维奇钦定的译者[2]，而合适人选的落实实质性地推动了德文本的翻译出版。

第二次世界大战后，1959 年，一批移居美国的前包豪斯人完成了英译首版 *The Non-Objective World* 的出版。该版本是由霍华德·迪亚斯汀 [Howard Dearstyne] 基于 1927 年包豪斯德文本译得的，他曾于 1928 年就读于包豪斯，师从密斯·凡·德·罗、康定斯基、约瑟夫·亚伯斯。而为该版本作序的也是前包豪斯教员路德维希·卡尔·希尔伯塞默 [Ludwig Karl Hilberseimer] [3]，在 1927 年马列维奇访德时，他与马列维奇一度建立私交，并进行长时间的对谈。希尔伯塞默在文中特别提到，因为俄文手稿不易获取，所以只能基于包豪斯的德文本进行英译工作。[4] 显然，此言在表达遗憾之外，还流露了彼时的研究者们对俄文手稿的倾心。或许这也从一个侧面透露了这样的一个信息，即此时英语世界的学者或多或少知悉俄文手稿是存在的。事实的确如此，在 1927 年离德之际，马列维奇交给里森兄弟的父亲一个厚重的、包装别致的包裹，让他代为保管。当时，马列维奇期盼次年再次返德，并交代，"如果自己在 25 年内无法成行，那么里森家可以视情况打开这个包裹"[5]。实际上，包裹里就是马列维奇大量的亲笔手稿。直到 1953 年，遵照马列维奇的嘱托，这个包裹在第二次世界大战中被炸毁的里森家地下室里被公之于世。随后，弟弟汉斯·冯·里森抄录、翻译了其中极为重要的一部分，著成 1962 年版《至上主义——无物象的世界》[*Suprematismus – Die Gegenstandslose Welt*]，该篇是 1921—1922 年马列维奇在维捷布斯克写就的完整的至上主义理论专著，带有鲜明的哲学写作体例。相比而言，包豪斯德文本中收录的，即本书第二部分"至上主义"，仅仅是马列维奇抵达柏林后，为配合展览出版而专门草成的概述。[6]

手稿的问世为世界范围内马列维奇理论研究的深入提供了契机。1971 年，阿姆斯特丹市立博物馆正式从汉斯手中获得了全部的手稿，成为世界上马列维奇文献最大的收藏机构。馆长特勒尔斯·安德森 [Troels Andersen] 于 1968—1978 年间陆续编纂、出版了这批手稿的部分内容，形成了四册英译本《马列维奇艺术文献》[*K. S.*

Malevich: Essays on Art. Vol. I-IV］，并于 1980 年发行了这批手稿的缩微文献。[7] 其中，第三册就是 1978 年出版的第一份基于原始手稿的英译本。[8] 在 1980 年版新编包豪斯丛书的德文本中，编者也许意识到亚历山大旧译的缺陷，于是就附上了第一部分"附加元素导论"的俄文原稿复本，供方家参考，但新编包豪斯本的译文本身并没有作实质性的改动，本质上依然是亚历山大的版本。而之所以出现这种尴尬的情况，是因为直接用俄文出版在当时仍然面临各种困难。[9]

1__Букша К.С. Малевич. М.: Молодая гвардия, 2013. с. 240-248.

2__ 马列维奇对包豪斯本十分不满，这归咎于包豪斯本对原文的肆意缩减、篡改，尤其是第一部分，除了删去许多层层推进的分析，还把很多"俄国元素"化为"德国意志"，如"伊万·彼得罗维奇"被改作"穆勒"，可谓面目全非。但无论如何马列维奇还是始终把亚历山大视作在德国传播自己理论的不二人选。1928 年，在反驳包豪斯建筑师瓦尔特·弗里琴［Walter Fritschen］的信中，马列维奇依然希望亚历山大能将自己在《新生代》［Нова Генерація］杂志上的新作在德国翻译出版。见 Малевич Казимир. Собрание сочинений в 5 т. Том 5, ред. Г.Л. Демосфенова, А.С. Шатских. М.: Гилея, 1998. с. 460.

3__1929 年，希尔伯塞默受汉斯·迈耶之聘任教包豪斯，后于 1938 年移居美国，在芝加哥继续为密斯·凡·德·罗效力。

4__Kazimir Malevich. *The non-objective world*. Trans. Howard Dearstyne. Chicago: P. Theobald, 1959. p. 9.

5__Букша К.С. Малевич. М.: Молодая гвардия, 2013. с. 240-248.

6__Малевич Казимир. Собрание сочинений в 5 т. Том 2, ред. Г.Л. Демосфенова, А.С. Шатских. М.: Гилея, 1998. с. 322.

7__Kasimir Malevich Archive. Stedelijk Museum, Amsterdam. Collection of forty-six micofishes of Malevich manuscripts published by Inter Documentation Company. Zug, 1980.

8__Kazimir Malevich. *The world as non-objectivity: Unpublished writings 1922-1925*. vol. III. trans. Xenia Glowack-Prus and Edmund T. Little. ed. Troels Andersen, Copenhagen: Borgen, 1978.

9__Kazimir Malevich. *Die gegenstandslose welt, neue bauhausbücher 11*. ed. Hans M. Wingler. Mainz and Berlin, 1980; Kazimir Malevich. *The world as objectlessness*. eds. Simon Baier and Britta Tanya Dümpelmann. Basel: Hatje Cantz, 2014. p. 140.

手稿的刊布依旧无法立刻促成马列维奇文献的俄文出版。这其中首先是由于马列维奇的文本不易翻译。他的用语十分主观，某些地方还带着俄国立体未来派那般不按常规的写作方式，而且行文中多暗指、双关。甚至，手稿中经常会出现字词的错漏[1]、主谓不一致、语句不通等情况，这些历来是翻译中公认的难点。又由于马列维奇儿时的母语是乌克兰语和波兰语，所以他的俄语有时带有明显的乌克兰化或波兰化的倾向，这就迫切需要以斯拉夫语为母语的研究者或是有优异语言能力的学者首先进行系统、深入的校订。

再次，彼时的俄文出版归根结底还是受制于苏联时代抑制马列维奇以及先锋派艺术的政治因素和恶劣的社会环境。马列维奇去世后，直到 20 世纪 50 年代末，苏联政府才稍许放松对他的限制，即便在此期间，他的遗孀娜塔莉亚 [Н.А. Малевич] 一直隐忍地保护丈夫的遗产，前特列季亚科夫美术馆馆长米哈伊尔·克里斯基 [М. П. Кристи] 也曾无所畏惧地站出来为马列维奇辩护。[2] 事实上，这种严酷的氛围一直持续到 20 世纪 70 年代中后期，1975 年瑞典斯拉夫学者本特·扬费尔德 [Bengt Jangfeldt] 从俄国先锋派艺术的参与者、收藏者尼古拉·哈尔之耶夫那里巧取豪夺了 4 幅马列维奇的画作。尽管对这一事件的解读众说纷纭，但这件公案在根本上还是归咎于哈尔之耶夫本人对苏联政府的不信任，他认为苏联的环境不利于先锋派遗产的保存。[3] 甚至到 1993 年，晚年的哈尔之耶夫夫妇在受尽长久的意识形态打压后，又遭遇了戈尔巴乔夫改革后社会的混乱，彼时，他们业已移居荷兰，并最终把全部的先锋派收藏交给了阿姆斯特丹市立博物馆，但是俄罗斯黑手党对哈尔之耶夫藏品的垂涎使得他在异国临终前的那一刻都没有松懈。[4]

终于在苏联解体前后，俄国社会立刻重拾对马列维奇的关注。1988 年，苏联政府与纽约古根海姆、法兰克福席恩美术馆以及阿姆斯特丹市立博物馆联合举办马列维奇的官方个展，幸或不幸的是，娜塔莉亚得以在有生之年看到了对马列维奇的平反。俄国学者遂即展开了马列维奇艺术文献的编纂工作。在苏联解体两年后，迪米特里·萨拉比扬诺夫 [Д.В. Сарабьянов] 与亚历山德拉·沙茨基赫 [А.С. Шатских] 出版专著《卡兹米尔·马列维奇：绘画与理论》 [Казимир Малевич: Живопись. Теория]，其中第二部分收录了一系列马列维奇的理论文章，这是马列维奇艺术理论问世几近一个世纪后第一次正式的俄文出版。专著中就包含《无物象的世界》，这也是该文第一次基于原始手稿的俄文校订本，在俄国学界中俗称"1993 版"。随后一直

到 2004 年，以萨拉比扬诺夫、沙茨基赫、捷莫斯芬诺娃为首的一批俄国学者开展了一次对世界范围内马列维奇文献全面彻底的编纂整理工作，汇成五卷本的《卡兹米尔·马列维奇文献全集》［Малевич Казимир. Собрание сочинений в пяти томах］，其中既包括阿姆斯特丹手稿，又包括俄国境内的档案文献以及私藏文献。最新的俄文本就收录在 1998 年出版的全集第二卷中，其中，无论是马列维奇自己划去的内容还是德国人删去的内容都由俄国学者根据手稿校勘补阙。另有，伊莲娜·瓦卡尔［И.А. Вакар］ 与塔季扬娜·米宪卡 ［Т.Н. Михеенко］ 于 2004 年编纂出版的两卷本《马列维奇论自己与同时代者论马列维奇：书信、文档、回忆录与批评》［Малевич о себе. Современники о Малевиче. Письма. Документы. Воспоминания. Критика. в 2-х тт.］，这部文献同样极为重要，首次公开了很多回忆性质的文章、书信。诚然，这并不代表整理工作的穷尽，依然有散落的、未知的文献或流散在俄罗斯以及欧洲其他地区，或递藏于私家。

1__Kazimir Malevich. *Essays on art*. vol. I. trans. Xenia Glowack-Prus and Arnold McMillin. ed. Troels Andersen, Copenhagen: Borgen, 1968. p. 7.

2__ 很多记者、律师都曾征询过娜塔莉亚，劝说她对阿姆斯特丹市立博物馆非法收藏其丈夫留置在海外的作品发起诉讼，但娜塔莉亚表示，"在荷兰，马列维奇的作品好歹是被挂在墙上展出的，而在俄罗斯，是被封在仓库里的"。参见 Букша К.С. Малевич. М.: Молодая гвардия, 2013. с. 308-310.

3__1994 年，在哈尔之耶夫离开莫斯科时，他在谢列梅捷沃机场被充公了一批个人私有的收藏品，这一部分后被藏入俄罗斯国家文学与艺术档案馆。至今这批材料对西方学者依然是有所保留地开放，一直到几年前，其中的一部分才公诸于世。参见 Архив Н.И. Харджиева: Русский авангард: материалы и документы из собрания РГАЛИ. Под ред. А.Д. Сарабьянов. М.: ДЕФИ, 2018; *Celebrating Suprematism: New approaches to the art of Kazimir Malevich*. ed. Christina Lodder. Leiden and Boston: Brill, 2019. p. 3.

4__ 该事件以及哈尔之耶夫收藏的始末详见 Шатских А.С. Казимир Малевич и общество Супремус. М.: Три квадрата, 2009. с. 278-279, 281; Michael Meylac. An absolute ear for poetry, a sharp eye for artistic vision // Russian Avant-Garde. *The khardzhiev collection. Stedelijk Museum Amsterdam*. ed. Geurt Imanse, Frank von Lamoen. Rotterdam: nai010 publishers, 2013. p. 22-25.

俄国学者研究整理的推进直接为西方学界的马列维奇研究输送了大量可靠的基础性材料，用久旱逢甘霖来形容彼时欧美的马列维奇研究绝不为过。但同时，俄国政府对马列维奇档案文献、先锋派档案文献的开放仍旧十分谨慎。虽然在 20 世纪末，俄国政府解除了一系列对先锋派的限制，且与西方展开开放性的合作研究，但实际上根深蒂固的政治立场使得西方学者长久以来很难获得相关的一手材料。俄国往往只是允许西方学者进入像国立中央文学与艺术档案馆这样的核心机构，但总是禁止他们翻阅这样或那样的材料。这种紧张的局面直至今日才得到改善。[1]

千禧年后，以纽约马列维奇协会 [The Malevich Society] [2] 为中心的欧美学界与俄国学界开始密切地交流与合作，基于英语世界不断深入的研究，越来越多的文献得以被更为准确地翻译、重译。[3] 2014 年，在马列维奇协会的扶持和组织下，《无物象的世界》最新的英译本和德译本付梓。由于这项工作是基于 1998 年《马列维奇文献全集》中俄国学者对阿姆斯特丹手稿的整理研究成果而完成的，因此 2014 版（Kazimir Malevich. *The world as objectlessness*. trans. Antonina W. Bouis //Kazimir Malevich. The world as objectlessness. eds. Simon Baier and Britta Tanya Dümpelmann. Basel: Hatje Cantz, 2014. p. 145-200.）可谓现今最可靠的英译本，同期重译的德文本也超越了广为流传的亚历山大包豪斯本。特别需要提及的是，新译本对 беспредметность 以及书名 мир как беспредметность 如何翻译的问题做出了令人满意的解答。从前，迪亚斯汀用的 *The Non-objective World* 和 1978 版用的 *The World as Non-objectivity* 都没能非常准确地传达出马列维奇的思想，正如开篇注释所言，non-objective（汉译曾作"非具象"）总是粘连着"抽象"的含义，没能对"象"的存在做出彻底否定，而后者的 as non-objectivity 只是在结构上更进一步地与俄文对应，其理解在实质上并没有突破。新译法 objectlessness 则彻底弥补了先前的不足，同时该词的词性也完全符合原名中的 беспредметность，故能完美地还原俄文结构。因此，新英译作 *The World as Objectlessness* 相当得当，而德译名也做出了修改。[4] 总之，材料的不断开放与译介工作的推进使全世界都有条件深入展开马列维奇研究，虽然在严格意义上，高质量的研究必然绕不开俄文的基础，但精准英译本的刊行让俄文不再成为无法逾越的壁垒，能让更多的爱好者、学者融入更深层次的讨论中来。

当今的学术研究已经重估了包豪斯本的价值，揭露了包豪斯本的缺漏，因此重译工作不再将其作为不可撼动的正典。本次工作在德文本的基础上，又借鉴了最新的俄

文本，即由沙茨基赫、捷莫斯芬诺娃根据阿姆斯特丹手稿重新整理而成的版本。为了尽可能恢复马列维奇文本的原貌，该本并不是对包豪斯本或是 1993 版俄文本的全盘否定，而是在三者之间相互印证后做出正误，校勘的工作不仅局限在文本上，而且涉及各个细节，比如第一部分的图文对应完全遵从德文本的旧序，又比如修正了德文本中插图"至上主义基本元素——正方形之后的第一个元素，由此产生出不同的至上主义形式"被镜像颠倒的谬误，诸如此类。同样，编纂者也不是一味地录入手稿，而在辑录的同时大段删除手稿中重复出现的内容，这种情况很可能是由于马列维奇在写作时更换页序所致。该本是迄今为止最权威的俄文本，是目前最新、最完整也是最接近马列维奇本意的文本。

1__ 按哈德逊 [Hugh D. Hudson] 记述，1989—1990 年访俄时，他在国立中央文学与艺术档案馆被恭敬地接待，甚至可以像内部人员一样随意地四处走动，可就是被禁止查阅其研究所需的有关苏联建筑的文献。参见 Hugh D. Hudson. *Blueprints and blood: The stalinization of soviet architecture, 1917-1937*. N.J.: Princeton University Press, 1994.

2__ 马列维奇协会是由马列维奇家族后裔在纽约创立的非营利组织，长期致力于推广、研究马列维奇遗产，资助全世界范围的马列维奇研究、出版。欧美学界中著名的马列维奇学者，如克里斯提娜·罗德尔 [Christina Lodder] 、夏洛特·杜格拉斯 [Charlotte Douglas] 都是该协会的重要成员。

3__ 上述《马列维奇论自己与同时代者论马列维奇：书信、文档、回忆录与批评》的英译本就得到马列维奇协会的资助，见 Kazimir Malevich, *Letters, documents, memoirs and criticism*. Russian edition: eds. Vakar I. A. and Mikhienko T. N.; English edition: trans. Antonina W. Bouis, ed. Wendy Salmond, general ed. Charlotte Douglas. London: Tate Publishing, 2015.

4__ 在新版德译中一度有两个译法用来取代包豪斯本的 gegenstandslose，即 gegenstandslosigkeit 与 ungegenständlichkeit，因考虑到马列维奇对物象激进的摒弃，所以新德译从后者，最终德译名作 *Die Welt als Ungegenständlichkeit*。详见 Kazimir Malevich. *The world as objectlessness*. eds. Simon Baier and Britta Tanya Dümpelmann. Basel: Hatje Cantz, 2014. p. 143.

在阿姆斯特丹马列维奇档案中，第一部分"绘画中的附加元素导论"的手稿总共有 34 张，页面上有当时校对的批改，也有反复出现的同一印刷厂的印章，如在第 17 张中有"1040 号工单，第 3 次校对"以及"1926 年 7 月 7 日，伊万·费多罗夫国立印刷厂"的字样，所以这显然是一份经过校改的、即将付印的手稿，也很可能正是马列维奇为艺术文化研究院论文集出版所写的，后却被叫停出版的文章原稿。[1] 第二部分"至上主义"的手稿情况更为复杂一些。首先是开篇缺少"至上主义简介"的部分，为恢复文本的全貌，校订者不得不将这一小部分从德文本重新译回俄文。[2] 其次，这份手稿的结尾显然是写了一半的句子。本次汉译的截止处与包豪斯本一致，但是原始手稿，包括与之对应的俄文本远未结束。在这些后续的内容里，马列维奇对列举的照片进行了分析。俄国学者认为，虽然可以确定后文的一些内容、插图与之后《新生代》杂志所载马列维奇的系列文章一致，[3] 但仍然无法对这之后的部分做出合理的鉴定。[4] 所以，此次汉译对该部分未作补充。最后，这份手稿共计 11 张，但起始页号为 No. 3，因此就有了两种编码。手稿中还存在大段空白的情况，也有大段插入的情况，手稿第三张到第九张的字迹与别处不同且更小，根据这种字迹来判断，后面所有的文字都是一气呵成写就的，这就引发了手稿缀合的问题。因此不同的研究者对文本会做出不同的缀合、断句，不免就导致了多种理解方式的出现。现遵从的是俄文本的做法，即得到世界公认的沙茨基赫的判读，因而译文在部分段落上与包豪斯本有别。

我们追溯《无物象的世界》的文本源流，意在回归到生发 20 世纪初俄国先锋派艺术的本真语境。刨根问底的回溯工作能够迫使我们扬弃固有的经验意识，弃绝快速生产导致的无端、专断的臆想，跨越时空、语言，克服民族主义、虚无主义的陷阱来客观地重读马列维奇。我相信在此基础上的工作，能为中文世界对此文本的理解与判读带来更多的可能性，这本身也是重读、重译的初衷。必须承认，马列维奇大量的文献遗产依然需要更多的人花更多的时间来共读，对其不同时期文本的熟悉程度以及在哲学思想维度上对先锋派思想的把握无疑会抬高译介的质量。

笔者虽晓俄文，然不过梧鼠五技，尤其缺乏哲学、文学的素养。周诗岩老师取英、德、俄三版本来回校雠，从哲学、思想研究的层面出发整体把握译文，做出正误，这才得以匡正初稿中的一些原则性错误，因此于我而言，这次工作又无不是一场思想研究的蒙学与历练。翻译工作又承蒙糜绪洋博士解囊相助，绪洋精俄文，熟谙白银时代文学及 20 世纪俄国社会之大背景，改正了大量翻译的错讹，译文中凡涉及文学、宗教的部分，

往往遵从绪洋的判断，谨致忱谢。另外，责编王娜老师斧正了很多错字与文法的不当，老友郑小千亦为出版事宜费心奔走，一并致谢。最后特别向谢明心、岳媛表达感谢，她们为本文的翻译提供了许多有价值的意见。

罗佳洋

2022 年 4 月

浙大西溪

1__Малевич Казимир. Собрание сочинений в 5 т. Том 2, ред. Г.Л. Демосфенова, А.С. Шатских. М.: Гилея, 1998. с. 318.

2__Малевич Казимир. Собрание сочинений в 5 т. Том 2, ред. Г.Л. Демосфенова, А.С. Шатских. М.: Гилея, 1998. с. 322.

3__1928—1930 年间，马列维奇转至乌克兰基辅艺术学院任教，《新生代》杂志成为当时马列维奇带领下乌克兰先锋主义者的言论中心，他们一度还被称作"乌克兰包豪斯"。马列维奇一连串的讲课内容陆续发表在这份以《列夫》《新列夫》为模板创立的刊物上，代表着他的至上主义从理论到教学的输出。直到 1930 年，《新生代》因斯大林的压迫而停刊。

4__手稿的后续内容详见 Малевич Казимир. Собрание сочинений в 5 т. Том 2, ред. Г.Л. Демосфенова, А.С. Шатских. М.: Гилея, 1998. с. 325-328.

1925
—
1930

包豪斯丛书